鄧昌國

【士子、心音樂情】

contents 目次

靈感的律動 過荒漠而花開沿途

創作的軌跡 足聲留韻空谷清音

附錄

台灣音樂「師」想起

　　文建會文化資產年的眾多工作項目裡，對於為台灣資深音樂工作者寫傳的系列保存計畫，是我常年以來銘記在心，時時引以為念的。在美術方面，我們已推出「家庭美術館—前輩美術家叢書」，以圖文並茂、生動活潑的方式呈現；我想，也該有套輕鬆、自然的台灣音樂史書，能帶領青年朋友及一般愛樂者，認識我們自己的音樂家，進而認識台灣近代音樂的發展，這就是這套叢書出版的緣起。

　　我希望它不同於一般學術性的傳記書，而是以生動、親切的筆調，講述前輩音樂家的人生故事；珍貴的老照片，正是最真實的反映不同時代的人文情境。因此，這套「台灣音樂館—資深音樂家叢書」的出版意義，正是經由輕鬆自在的閱讀，使讀者沐浴於前人累積智慧中；藉著所呈現出他們在音樂上可敬表現，既可彰顯前輩們奮鬥的史實，亦可為台灣音樂文化的傳承工作，留下可資參考的史料。

　　而傳記中的主角，正以親切的言談，傳遞其生命中的寶貴經驗，給予青年學子殷切叮嚀與鼓勵。回顧台灣資深音樂工作者的生命歷程，讀者們可重回二十世紀台灣歷史的滄桑中，無論是辛酸、坎坷，或是歡樂、希望，耳畔的音樂中所散放的，是從鄉土中孕育的傳統與創新，那也是我們寄望青年朋友們，來年可接下

傳承的棒子，繼續連綿不絕的推動美麗的台灣樂章。

　　這是「台灣資深音樂工作者系列保存計畫」跨出的第一步，共遴選二十位音樂家，將其故事結集出版，往後還會持續推展。在此我要深謝各位資深音樂家或其家人接受訪問，提供珍貴資料；執筆的音樂作家們，辛勤的奔波、採集資料、密集訪談，努力筆耕；主編趙琴博士，以她長期投身台灣樂壇的音樂傳播工作經驗，在與台灣音樂家們的長期接觸後，以敏銳的音樂視野，負責認真的引領著本套專輯的成書完稿；而時報出版公司，正也是一個經驗豐富、品質精良的文化工作團隊，在大家同心協力下，共同致力於台灣音樂資產的維護與保存。「傳古意，創新藝」須有豐富紮實的歷史文化做根基，文建會一系列的出版，正是實踐「文化紮根」的艱鉅工程。尚祈讀者諸君賜正。

行政院文化建設委員會主任委員　陳郁秀

認識台灣音樂家

「民族音樂研究所」是行政院文化建設委員會「國立傳統藝術中心」的派出單位，肩負著各項民族音樂的調查、蒐集、研究、保存及展示、推廣等重責；並籌劃設置國內唯一的「民族音樂資料館」，建構具台灣特色之民族音樂資料庫，以成為台灣民族音樂專業保存及國際文化交流的重鎮。

為重視民族音樂文化資產之保存與推廣，特規劃辦理「台灣資深音樂工作者系列保存計畫」，以彰顯台灣音樂文化特色。在執行方式上，特邀聘學者專家，共同研擬、訂定本計畫之主題與保存對象；更秉持著審慎嚴謹的態度，用感性、活潑、淺近流暢的文字風格來介紹每位資深音樂工作者的生命史、音樂經歷與成就貢獻等，試圖以凸顯其獨到的音樂特色，不僅能讓年輕的讀者認識台灣音樂史上之瑰寶，同時亦能達到紀實保存珍貴民族音樂資產之使命。

對於撰寫「台灣音樂館—資深音樂家叢書」的每位作者，均考慮其對被保存者生平事跡熟悉的親近度，或合宜者為優先，今邀得海內外一時之選的音樂家及相關學者分別為各資深音樂工作者執筆，易言之，本叢書之題材不僅是台灣音樂史之上選，同時各執筆者更是台灣音樂界之精英。希望藉由每一冊的呈現，能見證台灣民族音樂一路走來之點點滴滴，並為台灣音樂史上的這群貢獻者歌頌，將其辛苦所共同譜出的音符流傳予下一代，甚至散佈到國際間，以證實台灣民族音樂之美。

本計畫承蒙本會陳主任委員郁秀以其專業的觀點與涵養，提供許多寶貴的意見，使得本計畫能更紮實。在此亦要特別感謝資深音樂傳播及民族音樂學者趙琴博士擔任本系列叢書的主編，及各音樂家們的鼎力協助。更感謝時報出版公司所有參與工作者的熱心配合，使本叢書能以精緻面貌呈現在讀者諸君面前。

國立傳統藝術中心主任　柯基良

聆聽台灣的天籟

　　音樂，是人類表達情感的媒介，也是珍貴的藝術結晶。台灣音樂因歷史、政治、文化的變遷與融合，於不同階段展現了獨特的時代風格，人們藉著民俗音樂、創作歌謠等各種形式傳達生活的感觸與情思，使台灣音樂成為反映當時人心民情與社會潮流的重要指標。許多音樂家的事蹟與作品，也在這樣的發展背景下，更蘊含著藉音樂詮釋時代的深刻意義與民族特色，成為歷史的見證與縮影。

　　在資深音樂家逐漸凋零之際，時報出版公司很榮幸能夠參與文建會「國立傳統藝術中心」民族音樂研究所策劃的「台灣音樂館—資深音樂家叢書」編製及出版工作。這一年來，在陳郁秀主委、柯基良主任的督導下，我們和趙琴主編及二十位學有專精的作者密切合作，不斷交換意見，以專訪音樂家本人為優先考量，若所欲保存的音樂家已過世，也一定要採訪到其遺孀、子女、朋友及學生，來補充資料的不足。我們發揮史學家傅斯年所謂「上窮碧落下黃泉，動手動腳找資料」的精神，盡可能蒐集珍貴的影像與文獻史料，在撰文上力求簡潔明暢，編排上講究美觀大方，希望以圖文並茂、可讀性高的精彩內容呈現給讀者。

　　「台灣音樂館—資深音樂家叢書」現階段一共整理了二十位音樂家的故事，他們分別是蕭滋、張錦鴻、江文也、梁在平、陳泗治、黃友棣、蔡繼琨、戴粹倫、張昊、張彩湘、呂泉生、郭芝苑、鄧昌國、史惟亮、呂炳川、許常惠、李淑德、申學庸、蕭泰然、李泰祥。這些音樂家有一半皆已作古，有不少人旅居國外，也有的人年事已高，使得保存工作更為困難，即使如此，現在動手做也比往後再做更容易。我們很慶幸能夠及時參與這個計畫，重新整理前輩音樂家的資料，讓人深深覺得這是全民共有的文化記憶，不容抹滅；而除了記錄編纂成書，更重要的是發行推廣，才能夠使這些資深音樂工作者的美妙天籟深入民間，成為所有台灣人民的永恆珍藏。

<div align="right">

時報出版公司總編輯
「台灣音樂館—資深音樂家叢書」計畫主持人　林馨琴

</div>

台灣音樂見證史

　　今天的台灣，走過近百年來中國最富足的時期，但是我們可曾記錄下音樂發展上的史實？本套叢書即是從人的角度出發，寫「人」也寫「史」，勾劃出二十世紀台灣的音樂發展。這些重要音樂工作者的生命史中，同時也記錄、保存了台灣音樂走過的篳路藍縷來時路，出版「人」的傳記，亦可使「史」不致淪喪。

　　這套記錄台灣二十位音樂家生命史的叢書，雖是依據史學宗旨下筆，亦即它的形式與素材，是依據那確定了的音樂家生命樂章——他的成長與趨向的種種歷史過程——而寫，卻不是一本因因相襲的史書，因為閱讀的對象設定在包括青少年在內的一般普羅大眾。這一代的年輕人，雖然在富裕中長大，卻也在亂象中生活，環境使他們少有接觸藝術，多數不曾擁有過一份「精緻」。本叢書以編年史的順序，首先選介資深者，從台灣本土音樂與文史發展的觀點切入，以感性親切的文筆，寫主人翁的生命史、專業成就與音樂觀、性格特質；並加入延伸資料與閱讀情趣的小專欄、豐富生動的圖片、活潑敘事的圖說，透過圖文並茂的版式呈現，同時整理各種音樂紀實資料，希望能吸引住讀者的目光，來取代久被西方佔領的同胞們的心靈空間。

　　生於西班牙的美國詩人及哲學家桑他亞那（George Santayana）曾經這樣寫過：「凡是歷史，不可能沒主見，因為主見斷定了歷史。」這套叢書的二十位音樂家兼作者們，都在音樂領域中擁有各自的一片天，現將叢書主人翁的傳記舊史，根據作者的個人觀點加以闡釋；若問這些被保存者過去曾與台灣音樂歷史有什麼關係？在研究「關係」的來龍和去脈的同時，這兒就有作者的主見展現，以他（她）的觀點告訴你台灣音樂文化的基礎及發展、創作的潮流與演奏的表現。

本叢書呈現了二十世紀台灣音樂所走過的路，是一個帶有新程序和新思想、不同於過去的新天地，這門可加運用卻尚未完全定型的音樂藝術，面向二十一世紀將如何定位？我們對音樂最高境界的追求，是否已踏入成熟期或是還在起步的徬徨中？什麼是我們對世界音樂最有創造性和影響力的貢獻？願讀者諸君能以音樂的耳朵，聆聽台灣音樂人物傳記；也用音樂的眼睛，觀察並體悟音樂歷史。閱畢全書，希望音樂工作者與有心人能共同思考，如何在前人尚未努力過的方向上，繼續拓展！

　　陳主委一向對台灣音樂深切關懷，從本叢書最初的理念，到出版的執行過程，這位把舵者始終留意並給予最大的支持；而在柯主任主持下，也召開過數不清的會議，務期使本叢書在諸位音樂委員的共同評鑑下，能以更圓滿的面貌呈現。很高興能參與本叢書的主編工作，謝謝諸位音樂家、作家的努力與配合，時報出版工作同仁豐富的專業經驗與執著的能耐。我們有過辛苦的編輯歷程，當品嚐甜果的此刻，有的卻是更多的惶恐，為許多不夠周全處，也為台灣音樂的奮鬥路途尚遠！棒子該是會繼續傳承下去，我們的努力也會持續，深盼讀者諸君的支持、賜正！

「台灣音樂館—資深音樂家叢書」主編

【主編簡介】
加州大學洛杉磯校部民族音樂學博士、舊金山加州州立大學音樂史碩士、師大音樂系聲樂學士。現任台大美育系列講座主講人、北師院兼任副教授、中華民國民族音樂學會理事、中國廣播公司「音樂風」製作·主持人。

音樂是一生的志業

　　那陣子，望著桌前一疊疊的資料，真不知該從何著手。鄧昌國先生的一生豐富精彩，如何在眾多的資料中將他多元化的人生理出紋路，對我來說是一項很大的挑戰。在多次細讀及縝密的斟酌後，我發現他的一生雖讓人覺得炫耀、榮華，其實他一直在實現自我，在挑戰自我中奮鬥，並不能說是完全一帆風順；但終其一生，未曾改變的就是他對音樂的執著。不管他擔任任何一個角色，「音樂」是他永遠的志業。身為小提琴家，他以專業表達自己；身為老師，他認真教學；身為校長、董事長、團長，或研究所長等行政職位，他也以其影響力改變了音樂制度、環境和生態，所以他的一生就這樣圍繞著音樂，累積並發揚生命的智慧。

　　鄧昌國先生出生於北京，留學於比利時，學成後赴中南美、北美，之後選擇返台任教，一生成就播種台灣，晚年赴美並終老異國。他走遍天下各國，閱歷深厚，精通多國語言，在歷經各種人生角色後，晚年回歸文人生活，倘佯於山水攝影及佛法中，他的人格特質，是我們的典範。

　　本書的出版，要感謝多人，而賴淑惠小姐、鄧昌黎先生、藤田梓教授、鄧琳達女士（柳雪芳女士）、李純仁教授以及張文賢老師是促成本書完成的關鍵人物，在此要向他們致上最高的謝意，並請各界先進對本書不吝指正。

<div align="right">盧佳慧</div>

拾著音階

開創人生

教育世家

【戰亂中成長的一代】

　　二十世紀初期是一個戰亂動盪的時代，五十年間就發生了兩次世界大戰，而在東方的中國，更是面臨滿清專制王朝的瓦解、軍閥四方割據、中日八年戰爭以及國共內戰一連串的動亂紛擾。在這樣一個時代下誕生的音樂家鄧昌國，成長歲月中自不免倍嚐艱辛，自有記憶的幼年起，似乎就不曾過太平的日子；童年讀小學時，局勢一不安定，便要輟學和全家逃到天津租界內避難。是什麼戰亂？外族侵略還是軍閥內亂？孩童時期的他全然不知。

　　青少年時期遇上蘆溝橋事變，中學到大學的八年他困居在敵後淪陷區內，忍受亡國與淪為殖民地之辱。白米糧食被徵調去給日本皇軍，都市嚴重缺糧，高梁米飯已是上好的糧食，每日全家上下十口人經常只有豆油一湯匙，青菜肉類全無，吃著用花生皮、玉米心加上少許玉米粒磨成的「混合

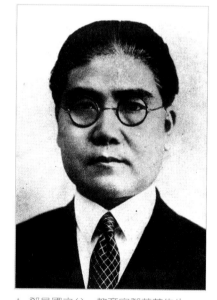

▲ 鄧昌國之父，教育家鄧萃英先生。

麵」，鬧腸炎便血更是常有的事。這樣艱苦的生活是現在年輕一代難以想像的。

八年浴血奮戰，中國為抵抗日本侵略，犧牲了萬千軍民，卻未能換得國家的和平。國共內戰日劇，學生運動的狂潮席捲中國，左派學生與「三民主義青年團」互相衝突，課業就是在如此高度政治理想的浪潮中犧牲掉了。嚮往音樂藝術的鄧昌國，選擇避開這樣不安的局勢，遠赴歐洲留學，兩年後中國大陸就為共產黨所據。他從此浪跡天涯，走遍世界各地，最後終於落腳台灣，一住三十年，在這裡度過一生中最重要的日子。

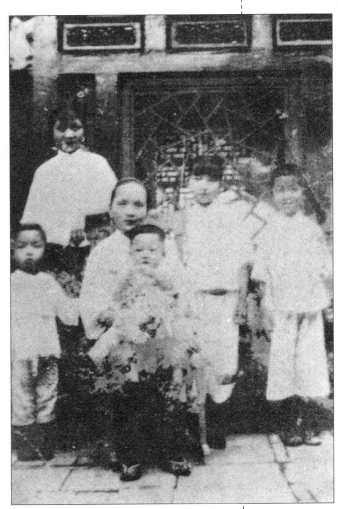

▲ 鄧昌國坐於母親懷中，時年2歲。左起三哥鄧昌明、大姐鄧淑姜、母親高幼慧、二姐鄧淑媛、二哥鄧健中。

【從福建到北平的教育世家】

鄧昌國祖籍為福建省林森縣，鄧氏的族譜排行是：「君維子孫雲礽際昌南陽東里長發其祥」，鄧昌國是昌字輩，現在已

有南字輩、陽字輩的後代。目前能追溯到最早的先祖是雲字輩，但名字不詳，其夫人姓藍。鄧氏歷代先祖務農，自祖父鄧梅州起讀書學文，後來進入官衙做事，成為半農半仕的家庭。

鄧昌國的父親鄧萃英是長子，本名「際元」很少使用，較常使用別號「芝園」、「萃英」，生於一八八五年（清光緒十一年），卒於一九七二年。鄧萃英為中國傑出教育家，早年畢業於全閩師範學堂及日本東京高等師範學校，主修化學教育；一九一八年一次世界大戰後，受政府派任參加美國華府會議，之後前往哥倫比亞大學師範學院進修教育。

鄧萃英一生教育事業輝煌，自小學、中學以至大學，自各級教員而至大學校長，無不擔任過，其中以在廈門大學、河南大學和北平師範大學三校擔任校長期間，對教育事業致力最深。鄧萃英擔任北平師範大學校長的時間並不長，卻有許多建樹：第一是實行男女合校，提高女子教育與女權；第二是提高科學教育水準，鼓舞學術研究風氣，美國大教育家約翰·杜威即於此時來華講學；第三是擴充學校設備，建立新圖書館；第四是重視人格教育，主張辦教育一定要從行為上訓練學生，使他們具有高尚的情操和堅強的意志。鄧萃英主持北平師範大學校政期間，另曾率領畢業校友創立志成中學、弘達中學、春明女子中學，以智德並重、文武雙修為教育目標，後來這些學校都成為北平市辦學成效優良的私立中學。

在政府教育行政工作方面，鄧萃英自日本留學返國後，即擔任福建省教育廳督學及科長等職，繼任教育部首席參事、次

長及代理部長；南京定都之後，又奉命擔任河南省政府委員兼教育廳長；一九四九年國民政府來台之後，則歷任教育部編纂顧問、總統府國策顧問、中央評議委員等職，並且是台灣九年國民義務教育重要的推動者。

一九○三年，鄧萃英與同鄉高玉凱次女高幼慧（1884～

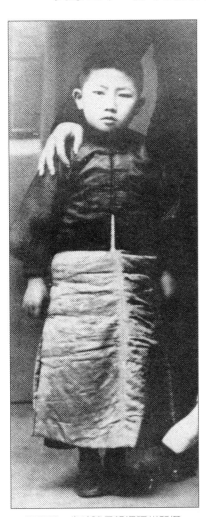

▲ 鄧昌國8歲時隨母親返福州所攝。

1961）結婚，後來在北平又認識學醫的何建民（1894～1958）而結褵，高、何兩位夫人分別為鄧家生下五子二女。鄧昌國在七個兄弟姐妹中排行第六，畢業於北平師範大學音樂系和比利時布魯塞爾皇家音樂院，曾擔任國立藝專校長、中國文化大學音樂系主任兼研究所所長及藝術學院院長，終身致力音樂教育工作。大哥鄧健飛（昌基）在中國大陸從事鹽務工作；大姐鄧淑姜很早就婚嫁，也很早就過世；二姐鄧淑媛大學畢業後曾於日內瓦大學教授中文；二哥鄧健中（昌中）是軍人；三哥鄧昌明從商；五弟鄧昌黎是留美國際知名核子

物理學者，並於一九六六年當選中華民國中央研究院第六屆數理組院士，曾獲聘擔任清華大學客座教授，主持美國阿岡國家實驗室迄今已有十餘年。此外，鄧昌國的二叔父鄧芝如，曾任戰後台灣台南一中第二

▲ 1988年鄧昌國返回中國訪問，於北京師範大學圖書館留影，牆上鐫刻著1921年9月父親鄧萃英擔任校長時奠基字樣。

任校長（1956～1964），任內將道德教育列為首要，並極力倡導科學教育，整建校內圖書館、博物館、理化館與史地館，促使該校於一九六○年被教育局指定為科學教育實驗中心。鄧氏家族真可說是教育世家。

【父親的身教與庭訓】

鄧家生活環境雖然堪稱小康，但自祖父鄧梅州起就極為克儉，他曾經將好幾百字的家書從郵局帶回，重新抄寫蠅頭小楷，以少寫一張信紙省下一毫錢過重的郵資。如此勤儉的家風也傳給遷居北平之後的子孫。鄧萃英在北平從公，配有公家的

馬車或汽車，卻從來不准家人使用，並且嚴禁生活浪費奢華。鄧昌國幼年時，兄弟姐妹一律都穿布衣布鞋，衣服上偶有補丁也視為平常；上學多以步行或自行車代步，身上從來沒有一毛零用錢。

　　抗戰時期，兄長們都隨政府遷往後方，鄧昌國和五弟昌黎則留在北平陪伴父母。當時曾有佔領華北的日本高級將領數度來訪，邀請曾留學東京高等師範學校的父親出來主持華北教育行政，但父親都以嚴正的態度拒絕，並且直率地說：「我的孩

▲ 闊別三十多年後，鄧昌國（左一）與在中國大陸之親族合影。左二為二哥鄧健中、左四為二姐鄧淑媛、左五為四叔，其餘分別為四叔小孩昌龍、昌鐵、明曦、明眸、明旭、明皓。

▲ 1957 年在台北的家族合影。中排左起為二媽何建民、父親鄧萃英、母親高幼慧，後排左起為鄧昌國、二姐鄧淑媛、三哥鄧昌明。

子在重慶抗日，我不能做對不起他們的事情！」如此強烈的愛國情操，深深地影響鄧昌國，也讓他在日後義無反顧地接受政府徵召，回國服務。

　　鄧萃英常以古訓教導子女做人處世的道理，其中有三項「不可破產」：第一是人格不可以破產，做人做事不可違背良心，失信於人；第二是知識不可以破產，專門學識與一般常識都要隨時代進步，不可落伍，並且非常強調法律與醫療常識之

重要；第三是經濟不可破產，要量入為出，不可寅食卯糧，負債求人。鄧萃英處處以思想前進自居，雖然主張節省，但為了求學上進，買書絕不吝嗇，他把教育好子女當作是最重要的事，而其中人格教育尤為重要，他始終認為知識技能容易求得，正人君子的高尚品德卻難培養。

從小，鄧昌國就在雙重教育的環境中成長，在具備前進開放思想的家庭氣氛下，還要練習毛筆字、背誦論語等古籍，因此雖然他日後留學歐洲學習西方音樂，骨子裡卻仍充滿了濃濃的中國文人氣韻特質與儒士風采。

國民政府遷台之後，鄧家的兄弟姊妹多在國外讀書或工作，一九五七年鄧昌國返國服務，而與父親有更多時間相處，父親健談，不論天文、地理、歷史、文學、藝術、政治，無所不談，尤其對政治與教育，均有許多獨到的見解。鄧萃英雖然接受現代教育的洗禮，但言行仍多以儒家思想為本，他曾訓示子女：「我願世世代代子孫各本其才能為國家盡大力、為社會立大業、為學術界留紀念，不願任何一代子孫發大財。」在北平時期，鄧萃英將書房命為「知不足齋」，可見其自強服務的人生觀早在那時就已確立。

一九七二年十一月二十六日上午十時，鄧萃英在三軍總醫院病逝，他留給子女的遺訓是：「自強原天性，服務即人生。」這兩句話成為鄧昌國一生行事的準則，也因為這項準則，使得他能在日後甘之如飴地接受各種磨練，克服困難重重的挑戰。

北平歲月

【胡同與四合院中的童年】

鄧昌國的祖籍是福建，卻從小在北平出生、長大，福州話懂一點但不太會說，父母講福州話，兄弟間則是講北京話。鄧家在北平的故居位於西四牌樓巡捕廳胡同九號（現今民康胡同），面積很大，大約有七十幾個房間，是傳統的四合院建築，前清時期曾經是王府，大約有四、五進，全長就是一整條街，裡面還有一個很大的花園，鄧昌國童年時經常和五弟昌黎在花園裡玩耍、追貓……

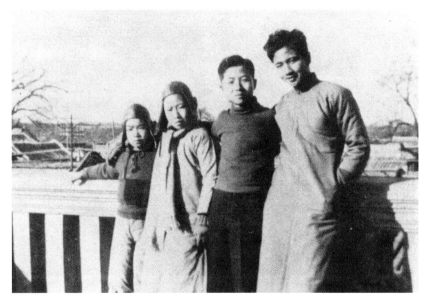

▲ 四兄弟合影，左起鄧昌黎、鄧昌國、鄧昌明、鄧健中。

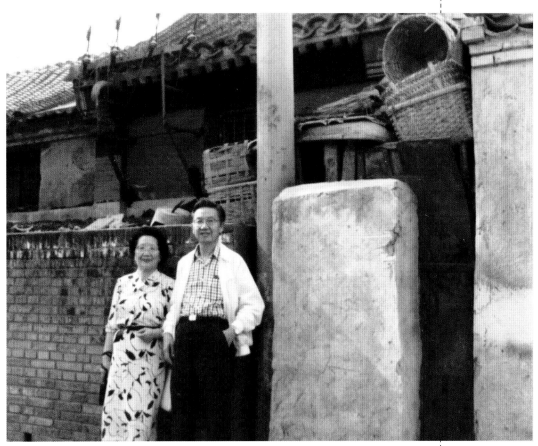

▲ 1988年重返北京，鄧昌國與二姐鄧淑媛於巡捕廳舊宅前留影。大門已被圍牆擋住堆放煤球。

　　現在老家四合院還在，但已經成為破破爛爛的大雜院，幾百戶人家住在裡面，還有一個做盒子的工廠。原本的大門被一道圍牆堵死，裡面堆著煤球，以前花園內的太湖石假山，據說在文化大革命時，怕紅衛兵抄家「破四舊」，全都埋到土裡去了，也許過幾年就再也看不到了。

　　在眾多兄弟姊妹中，昌國和昌黎因為年齡相近，雖然不同

四合院指的是四面為房屋，中間為天井的矩形封閉庭院，是中國特有的民居建築，連排四合院之間的通道則稱為胡同。北京四合院宅門多開在面對胡同南北方向，以中軸線上建築為主體，從前到後為倒座、垂花門、正房、後正房，兩側為東、西廂房。倒座沿街而建不開窗，為傭人住所；正房多為客廳和主人或長輩居所；兩側廂房為兒孫住處；正房與後正房之間為後院，後正房兩側有耳房，作為倉庫、廚房。四合院規模約在兩、三百坪間，小型的只有一進，大型的則有兩、三進及東西跨院，更大者還有花園。

所謂胡同，就是巷子的意思。胡同原是蒙古語，是貫通大街的網路，大都是正南、正北、正東、正西方位。胡同的名稱有計數的，如東四十條；有的是皇家倉庫，如皮庫胡同；有的是某種行業集中之地，如羊肉胡同。北京的街道是由胡同和四合院組成的，構築了最重要的生活與文化風貌。然而，北京的胡同正逐漸消失沒落，四合院除了幾個像樣的宅門，也多面臨拆遷命運。

母親，但感情最好，兩人唸同一所小學，有時一起走路上學，有時是家裡用黃包車載去學校；有趣的是昌黎因為天資聰慧，唸書時跳級兩班，昌國則是因為身體不好而晚讀一年，因此本來年齡相差近三歲的兄弟，卻唸同一年級同一班。

因為父親擔任北平師範大學校長的關係，鄧昌國小學唸的是北師附小。北平紅廟北師附小是一所令鄧昌國相當懷念的小學，當時班上共分六組，每組七個人，設一小組長，課桌椅是按照小組分開來排列。上課時由一位同學指導討論前一天老師指定預備的課程，同學之間互相發問回答，答不出來時再由老師從旁協助解釋，這是一種相當有效的啟發式教學法，學生們因此都顯得非常活潑。

有趣的是，整個學校像一個小城市，一學期一次由全校學生推舉北師附小市市長，首先由各班推選出競選代表，這些候選人要在全校週會上發表政見，說明當選後要如何推動學生活動，這可是一項活生生的民主自治教育，進步極了。不僅如此，學校中還有合作社、郵局（供班際之間寫信）、銀行（由學校發行校內通行紙幣，存款或買校內東西都可以使用），全部由學生自己利用課餘時間輪流辦理。由此來看，北師附小真是一所開放進步，具新時代觀念的學校。

擁有八百多年歷史的古都北平，不僅是中國文化精萃之地，在西風東漸的時代，更首當其衝面臨西化的挑戰。在胡同和四合院中長大的少年鄧昌國，就這樣懷著一顆熾熱的心，在北平展開他一生音樂美夢的追尋。

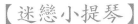

【迷戀小提琴】

在十一歲的時候，因為迷戀小提琴的音色，鄧昌國開始自修學拉小提琴。他拉的第一把琴是二哥健中在北平天橋地攤上用三塊錢買來的，什麼牌子標籤都沒有，甚至連四根絃都不是完整一套的。北平城南的天橋，其實並沒有橋，而是一片面積很大的廣場，搭有許多帳篷和草棚，裡面的娛樂種類很多，有戲班、茶館；有的是小吃攤，有的是雜耍、魔術，有時還會遇上民俗技藝或個人絕活演出。天橋是北平一般大眾最喜歡去的地方，有吃有玩，花費卻不多，在不安、清苦的歲月中，天橋

▲ 即使白髮蒼蒼，依舊沉醉於小提琴動人的音色。左起鄧昌國、鄧昌黎、鄧健中三兄弟。

總能調解生活的乾枯，舒緩繃緊的心絃。

　　二哥去日本留學之後，鄧昌國便接收了這把從天橋廉價買來的琴，經過仔細整理，換上整套鋼絃，沒有老師指導，只憑哥哥臨走前的一些指點，就這樣按照霍曼（Hohmann）練習書第一冊，一點一點地開始自己練習，半年下來已經可以拉奏一些如「梅呂哀舞曲」（Menuet）及「嘉禾舞曲」（Gavotte）等小品。後來得知北師附小教音樂的張老師會拉小提琴，但父母一直反對他學琴，鄧昌國只好「偷偷地」在下課後留在學校教室裡跟張老師學習；而帶小提琴去上學、下課晚回家，都會遭到

▲ 1926 年在北京，鄧昌國的小提琴恩師托諾夫（右一）與友人合照。左一為作曲家劉天華、左二為中國音樂教育之父蕭友梅。

父母責罵，當時的學琴過程真是非常痛苦，好像做賊一樣見不得人。

有了老師指導拉琴，進步的速度自然加快不少，一年下來，鄧昌國已經是學校裡獨一無二會拉琴的學生，經常在學校的慶典、集會中演出。有一次北師附小校慶，學校訓育主任竟然派了洋車到鄧昌國家裡，把當時生病發燒的他從床上硬

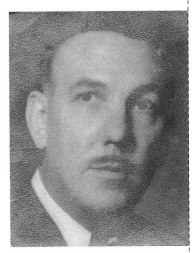

▲ 小提琴恩師尼可拉‧托諾夫。

是拖了起來，讓他穿上一身棉袍、圍上圍巾，趕到學校去，在大操場上用擴音器向全校師生拉了兩曲。

中學之後，經由姊姊的朋友介紹，鄧昌國每星期日上午都到謝為涵先生家學琴。謝為涵是名作家謝冰心的弟弟，在美國學工程，副修小提琴，他教導鄧昌國如何去體會音樂旋律中的韻味，詳細的解說帶給鄧昌國日後的音樂學習不少啟示。可惜跟謝老師學琴不到兩年的時間，他便因病去世。

接下來的老師是俄國人尼可拉‧托諾夫（Nicola Tonoff）。跟托諾夫學琴並不便宜，但他是當時北平最好的小提琴老師，鄧昌國只好硬著頭皮，用僅會的幾句英語向他解釋，因為家裡反對學琴，只能靠平時母親給的一點零用錢省下來繳學費。托諾夫畢業自俄國聖彼得堡音樂院，因為俄國革命而流亡到中國，先至香港、上海，後到北平，開過照相館、幫無聲電影伴

▲ 伴隨鄧昌國半世紀的堤波威小提琴。

奏音樂，最長的工作則是在飯店中當樂師，為客人奏樂伴舞，吃過不少苦頭，因此非常同情鄧昌國的處境，而願意以學費半價收他為學生。

托諾夫強調基礎練習，幾百種弓法練習，鄧昌國在跟他學琴期間，至少已經練到九十幾種；而《史瑞狄克（Shradieck）指法練習》是鄧昌國最怕的一本書，托諾夫教導鄧昌國利用這套練習法鬆弛手指或加強指力。在托諾夫門下，鄧昌國接觸到歐洲正統音樂院的教材，為他日後走向專業音樂的學習，打下堅實的基礎。

十三歲那年，鄧昌國在一家樂器行發現一把法國手工製鵝黃色的小提琴，想要試拉卻被樂器行老闆阻止，怕他碰壞了賠不起，之後連續幾天做夢，他都夢見那把提琴。過了一陣子，那把琴的主人因為急需用錢，原本要價五百元的小提琴，只賣半價兩百五十元，但這個價格對一個小孩來說仍然是天文數字，鄧昌國只好央求母親說：「這把琴不是玩具，也不是普通的琴，是全手工做的，我如果有了這把琴，這輩子就不要再買琴了！」母親看到他對小提琴的喜愛，雖然不贊成，但基於疼愛兒子的心理，還是從衣櫃、箱底、抽屜等各個

角落，搜出了一百銀元私房錢，後來又七拼八湊弄來一百多元，交給急用的琴主，最後鄧昌國終於得到這把夢寐以求的法國堤波威琴（Thibouville）。

有了好琴，頗有寶劍配英雄的感覺，鄧昌國練習起來更加勤奮，下課回家書包一丟，立刻拿起小提琴躲到浴室猛拉。從中學、大學、出國留學，乃至專業音樂生涯，這把堤波威琴陪伴他度過半個世紀，走遍世界各國音樂舞台，雖然歷盡滄桑，琴身褪色，但仍是他一生最鍾愛的琴。

【寧願做乞丐也要學音樂！】

儘管鄧昌國是如此喜愛音樂，然而父親始終反對他走上音樂這條路。在動盪不安的那個時代，父親認爲學音樂是沒有前途的，大概只能像電影裡演的一樣，穿得破破爛爛地站在街頭吹吹打打的討飯，學音樂就是要準備做乞丐吧！但是鄧昌國仍決心報考師大音樂系，爲了準備入學考試，課餘時他還把柯政和出的一本《音樂通論》裡的習題全部做完。有一天，父親突然正式和他談判，希望他投考文學系、外語系或經濟系，母親也在一旁反對他考音樂系，但鄧昌國仍堅持自己的理想說：「我寧願做乞丐也要學音樂！」

高中快要畢業時，鄧昌國大病了一場，幾乎不能畢業，後來遠嫁上海的大姊回北平省親，向父母勸說：「四弟身體不好，就讓他學音樂吧！必要時可以去讀上海音專。」大姊的話起了作用，父母終於同意他唸音樂，但不可以去上海。

歷史的迴響

堤波威（Thibouville）小提琴的製作者 Thibouville Lamy 是法國著名製琴家，同時也是世襲爵位的貴族，起初做木管樂器，一八一三年移居到巴黎開始做琴，是當時最著名製琴家之一，其琴質料精美，做工細膩，規格大都採用義大利 Stradivarius 或 Amati 的琴模。

原本西方音樂教育來到中國是以北平爲起點的，而點燃這股音樂教育潮流火種的則是中國音樂教育之父蕭友梅。一九二○年，北京女子高等師範學校音樂科成立，這是中國第一處爲了培育音樂師資而設立的專科級音樂教育園地；蕭友梅擔任主任之後，爲求音樂教育專門化，而讓音樂科獨立教學，該校並且在一九二五年升格爲大學，培育多位中國音樂師資先驅。一九二二年，北京大學附設「音樂傳習所」成立，由北大校長蔡元培任所長，蕭友梅任教務主任，可說是大學級音樂系的濫觴。一九二五年，北京國立藝術專科學校音樂科成立，亦聘請蕭友梅爲主任。

　　北京女子師範大學、北京大學音樂傳習所和北京國立藝專音樂科，是中國早期的三座高等音樂學府，卻好景不常的因各種因素陸續停辦──一九二六年，北京大學音樂傳習所被北洋政府勒令停辦；一九二七年國民政府定都南京

▲ 1988年，鄧昌國返回母校北京師範大學，與鋼琴教師老志誠（右）在音樂系從前上琴課的琴室前留影。

▲ 燕京大學音樂系許勇三教授，曾是指導鄧昌國和聲對位練習的老師。

後，實施教育改革，將北京九所國立大學以及天津、保定的兩所大學和兩所專科共十三所學校，合併為「北平大學」，北京女子師範大學和北京國立藝術專科學校均被裁併。熱心於音樂教育的蕭友梅遭受此番挫折與打擊，憤而離開北京，幸而在蔡元培的全力支持下，他對音樂教育的理想終於得以在上海實現。一九二七年，蕭友梅在上海成立國立音樂院，一九二九年改名為上海國立音樂專科學校，國內外許多音樂師資均在蕭友梅號召下匯聚於此，使得上海逐漸取代北平，成為全國音樂教育的中心。

雖然嚮往上海音專，但在考慮父母的意願之下，鄧昌國仍以北平師範大學音樂系為首要選擇，一九四一年以高分第一名考上該系，正式走上學習音樂的路途，心中自是無比興奮。當

▲ 鄧昌國（後排左二）於北京師範大學校友之家與當年音樂系同學合影。

時的系主任是張秀三，鋼琴老師是老志誠，國樂蔣風之，聲樂寶井眞一，理論作曲江文也；為了加強和聲對位的學習，鄧昌國課外還到燕京大學音樂系主任許勇三家裡補習，此外也仍繼續追隨托諾夫鑽研小提琴。

在唸書的時候，同學們尤其喜歡到江文也家談天，或是到老志誠家奏室內樂。校慶時，鄧昌國曾拿出自己珍藏的法國琴，在大禮堂演奏貝多芬《F大調浪漫曲》，由同班同學也是音樂系系花的徐環娥伴奏，這是這把法國琴第一次的正式公開演奏。徐環娥是鄧昌國的初戀女友，原本打算畢業後就訂婚，但因為鄧昌國決心前往歐洲深造而作罷。四十多年之後，兩人有

機會在美國洛杉磯重
聚，再次合奏了他倆當
年第一次在校時合奏的
曲子，重拾年輕時美麗
的回憶。

　　一般國外大學的音
樂系學生都要在畢業時
舉行一場演奏會，而北
平師範大學基本上是培
育師資，因此並沒有這
項要求。但是鄧昌國為
了鞭策自己，不僅寫了
畢業論文，同時又積極
籌備畢業演奏會。一九
四六年五月十八日在北
京飯店，由鋼琴老師朱

▲ 與北京師大音樂系同學徐環娥合奏。

育萱伴奏，鄧昌國大膽地演奏了孟德爾頌《e 小調小提琴協奏
曲》和貝多芬《克羅采小提琴與鋼琴奏鳴曲》。

　　自北平師大畢業後，鄧昌國應北京大學胡適校長聘為音樂
導師，負責全校音樂活動；一九四七年赴歐留學前，又在上海
舉行了一場獨奏會，諸多親朋好友都前來參加，熱鬧非凡，也
終於改變了父母認為學音樂會做乞丐的觀念。

留學歐陸

【母親的太平麵和小紅緞包】

一九四五年中日戰爭結束，鄧昌國剛好自北平師大音樂系畢業。畢業前夕，正值學生運動浪潮席捲校園，每個人都懷抱著「國家興亡，匹夫有責」的使命，連教授寫給鄧昌國紀念冊上的字句，都流露出時代的導向：「藝術是代表大眾的，音樂要為人民服務，音樂家永遠是人民的公僕。」鄧昌國更多次被邀去參加文工團工作，但他都以要出國留學為由，加以婉拒。在教書、謀職之間度過一年後，鄧昌國於一九四六年考取教育部第二屆自費留學考試，在獲得父親首肯下，隻身前往歐洲留學。

在一向儉樸的鄧家，孩子出國是不得了的一件大事。當時沒有客機，出國大多是搭船，因此得買隻大鐵箱裝書譜、衣服，又特別去訂製了冬、夏、秋三套西裝，這可是鄧昌國有生以來第一次按照自己的身材量製衣服，以前都是撿哥哥的舊衣服穿，心中自然無比興奮。忙忙亂亂過了兩個月，離家的日子近了，但是到上海的鐵路卻因國共內戰被破壞而不能通車，只好從北平坐火車到天津，再從天津坐船到上海，然後從上海搭飛機到香港，改乘外國郵輪到歐洲。這一路顛簸，對一個從未出過遠門的北平土包子來說，心情上彷彿像是唐三藏到西天取

經一般地艱險。

　　然而，看著愛子即將遠行的雀躍，母親高幼慧女士卻難掩不捨，原本就瘦弱的身軀，因為憂慮的情緒而食量減少，身形更顯憔悴。由於船期的關係，加上必須到南京教育部辦理護照等手續，鄧昌國不得不提早前往上海。盛暑七月的一個早晨，天尚未明，母親就已經在佛堂誦經默禱，並親自下廚煮了一碗加了兩個荷包蛋的「太平麵」給鄧昌國，這是家裡的習慣，凡是有人要出遠門，一定要吃太平麵以保平安。吃麵的時候，母親在旁邊不停地叮嚀一些極為瑣碎的事情，像是在國外每晚要刷牙、戴圍肚、注意身體健康、努力學業等等。

　　臨行前，鄧昌國先到祖先牌位前燒香，之後正式向父親行三鞠躬拜別，最後是向母親辭行，此時母親已是手帕掩鼻，泣不成聲，而鄧昌國自己的眼淚也是無法克制地流下面頰。母親將一個小紅緞包塞到鄧昌國手中，裡

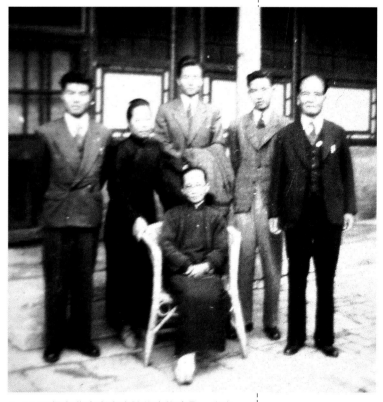

▲ 1945 年在北京老家宅院的家族合影。坐者為母親高幼慧，後排左起為五弟鄧昌黎、二媽何建民、三哥鄧昌明、鄧昌國、父親鄧萃英。

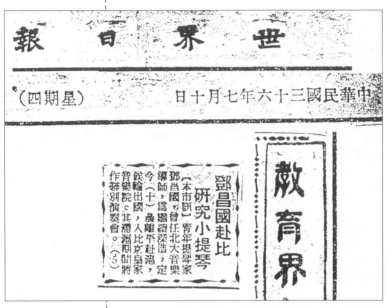

面放了兩個新銀元和一包香灰，那是她清晨唸經時祈求上蒼保佑兒子遠行平安，特地留下包起來的香灰，囑咐鄧昌國務必帶在身邊。數十年來，鄧昌國走遍世界各地，始終保存著這個小紅緞包，母親溫馨的愛永遠銘刻於心，並伴隨一生。

▲ 1947年，老報人成舍我於北平主持的《世界日報》報導鄧昌國赴比利時研究小提琴的消息。

【邁向小提琴家之路】

出國前夕，一九四七年八月三十及三十一日兩天，鄧昌國在上海中山公園（前兆豐花園）與聲樂家葉如珍一起舉行了一場夏夜納涼音樂會，由張雋偉伴奏；幾天後便搭機到香港，再轉乘蘇格蘭皇后號大郵輪（Empress of Scotland）前往歐洲。到了船上，鄧昌國才發現有五十幾位中國的同船留歐學生，其中學音樂的有張洪島、張昊、馬孝駿及費曼爾，前三位到法國，費曼爾和鄧昌國則到比利時。郵輪從香港經過印度洋、紅海、蘇伊士運河，經義大利到英國利物浦上岸，一共走了四十五天。當時賴名湯是中國駐英武官，與費曼爾是舊識，親自到

利物浦港口來接他們，並且陪坐火車到倫敦，在倫敦時又有畫家吳作人照顧安排，第一次出遠門的鄧昌國，十分慶幸有人帶路的便利。

鄧昌國和費曼爾到了比利時之後，進入布魯塞爾皇家音樂院（Conservatoire Royal de Musique de Bruxelles）就讀，同樣都是主修小提琴。布魯塞爾皇家音樂院成立於一八三二年，但早在二十年前，荷蘭政府就已經允許其開設聲樂班及小提琴班；一八三〇年比利時獨立後，才正式成立現今之布魯塞爾皇家音樂院。

布魯塞爾皇家音樂院的學制是仿照巴黎音樂院的形式，使用科學方法針對較高的技術學理進行教學，注重培養專才，有一段時期曾是歐洲學提琴最理想的地方，因為法比派的大提琴家都集中在這裡，如沃東（Henry Vieuxtemps）、貝利奧（Charles de Beriot）、雷歐納（H. Leonard）、威尼阿夫斯基（Henry Wieniawski）、湯森（Cesar Thomson）、易薩伊（Eugene Ysaye）。

九月間，鄧昌國以一曲孟德爾頌的《e小調小提琴協奏曲》通過入學考

▲ 比利時布魯塞爾皇家音樂院文件。

試，之後被分發到杜布瓦教授（Alfred Dubois）門下學習小提琴。杜布瓦是比利時代表性的小提琴家，出自小提琴名師易薩伊門下。當時鄧昌國的法文能力不佳，而且班上每週輪到上課的時間太少，為了趕上進度，他只好到教授家裡上私人個別課。杜布瓦對弓法要求非常嚴格，剛開始上課就重新調整鄧昌國的提琴姿勢，並且要求空絃運弓。克羅采（Kreutzer）練習第二首安排了幾十節弓法練習；音準方面也被整得很慘，原來歐洲傳統是如此嚴苛，一首巴哈奏鳴曲就能練上好幾個月。

杜布瓦是示範最多的教授，任何一把琴到他手中，都會發出美妙的聲音。他曾引用易薩伊的話對鄧昌國說：「音樂不能瞭解只能感覺，它是

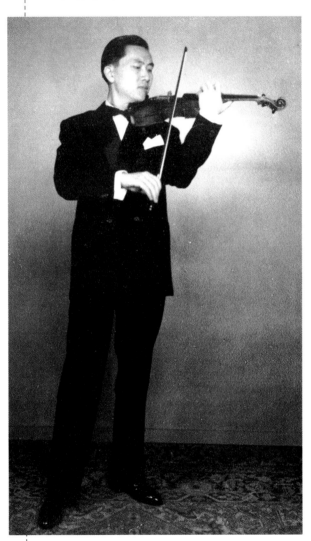

▲ 鄧昌國拉琴神態，留歐時攝影。

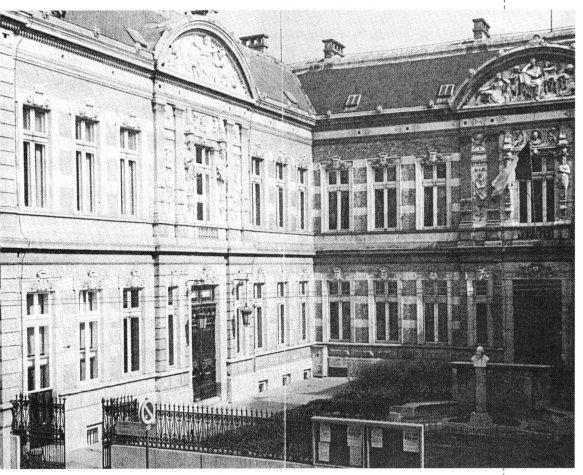

▲ 比利時布魯塞爾皇家音樂院。

發自靈魂與心的深處。」有時在下課後，杜布瓦還會帶著鄧昌
國到森林中散步，不論是落葉、夕陽、鳥鳴，他都會舉出學習
樂曲中的樂段來形容，希望能使鄧昌國更瞭解音樂中所包容的
深廣度。然而，一九四九年三月十六日的下午，鄧昌國上完課
之後，杜布瓦不尋常地走下樓送他，並且緩慢懇切地說道：
「Travailliez bien！」（好好用功！）沒想到這就是他對鄧昌國

說的最後一句話——第二天清晨，他竟然因心臟病發作而去世。痛失恩師，使鄧昌國哀痛不已，心情久久不能平復。

之後鄧昌國轉至匈牙利提琴家蓋特勒（Gertler）門下繼續學習，他對音準要求特別嚴苛，這對鄧昌國的琴藝助益不少。先後接受杜布瓦和蓋特勒的指

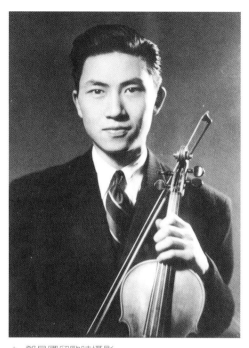

▲ 鄧昌國留歐時攝影。

導，使得鄧昌國的琴藝在技巧及音樂表現上，都獲得非常大的成長，因而能夠更深刻地進入音樂藝術的堂奧，朝向小提琴家之路邁進。

【浪跡天涯的小提琴手】

在布魯塞爾皇家音樂院時，鄧昌國結交了一位一生的摯友——費曼爾。

費曼爾在一九四七年進入布魯塞爾皇家音樂院就讀，和鄧昌國同時被分發到杜布瓦門下學習小提琴，另外又追隨威納德教授（Maurice Waynadt）學聲樂。杜布瓦去世之後，費曼爾在

威納德教授勸說之下，放棄學習多年的小提琴，專心向聲樂之路邁進。

費曼爾因為手小，杜布瓦為她選購了一把尺寸較小的琴，於是她便把自己由國內帶出來的英國公爵牌（Duke）的琴借給鄧昌國拉。Duke這把琴聲音較柔，但張力與音量不夠，鄧昌國用它和自己的法國琴輪流練習，但正式演出時仍拉自己的法國琴。一九五二年自皇家音樂院畢業後，鄧昌國和費曼爾在一個場合中連袂演出，並結識了大使館陳澤湳先生。大使在聆賞演出後第二天，親筆以秀麗的書法題贈了一首詩：

《聽費女士歌及鄧昌國琴》

佳人窮絕藝　一歌奪精爽
皓齒發圓吭　欲遏清虛響
滿座為改容　傾耳生遐想
乃知古秦青　于今孰與兩
鄧侯亦奇才　鼓琴視天壤
春溫無攪醨　廉折見清朗
按仰間微言　軒昂看勇往
未識變為宮　但覺牛鳴盎
不平氣既除　此心無滌蕩

這一首詩不但是兩位摯友共同的樂評，也是兩人合奏的見證。

此時正當盧森堡國家廣播

▲ 費曼爾在法國巴黎演出歌劇《蝴蝶夫人》的劇照。

電台交響樂團徵求團員，鄧昌國前去應徵獲得入選，並擔任第一小提琴；同時他又跟隨樂團指揮彭希斯（Henri Pensis）和一位德國名教授學習理論及樂隊指揮。暑假期間，鄧昌國並前往法國南部向法國名師狄波（Jacques Thibaud）求教，學到不少法國派的弓法技巧和印象派作品的表現法。

在過渡的那一段日子，為了生活問題，鄧昌國、費曼爾曾和早期畢業的布魯諾・威祖（Bruno Wyzuj）一起在盧森堡開設一家中國餐館，那是當地第一家中國餐廳。盧森堡是當時的國際會議中心，各國記者常匯聚於此，他們因而結識不少記者朋友。在記者的建議和鼓勵之下，費曼爾取名柳李費（Liu-Li Fei）向盧森堡大劇院進軍，演出《蝴蝶夫人》，首演之日即造成轟動，也跨出華人擔任歐洲歌劇院主角的第一步。是同學又

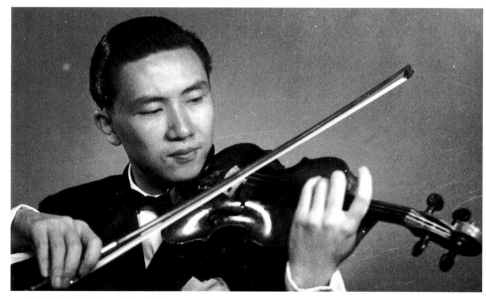

▲ 鄧昌國拉琴神態，留歐時攝影。

是同鄉的鄧昌國自然與有榮焉，興奮無比。

在盧森堡演出成功後，鄧昌國應巴西交響樂團指揮卡瓦留（Eleazar De Carvalho）的邀請，到里約熱內盧費南德音樂院教授小提琴。與鄧昌

▲ 畫家 SLAVKO 於 1953 年在巴黎為鄧昌國所繪之油畫像。

國交情深厚的費曼爾也一起到巴西發展，並同樣以《蝴蝶夫人》在聖保羅獲得成功。駐巴西大使沈覲鼎先生早年學過小提琴，音樂素養頗高，曾在大使館與船業鉅子董浩雲一起為鄧昌國和費曼爾舉辦了一場音樂會。

在歐洲、南美等地，鄧昌國曾舉辦過多次現場及廣播電台之演奏會，頗獲好評。一九五七年之後，費曼爾轉回歐洲發展，鄧昌國自巴西返歐途經義大利、法國去拜訪她，緣於老同學的情誼，費曼爾不僅將 Duke 的英國琴相贈，又出資幫鄧昌國買了一把德國 Klotz 的琴，作為紀念。鄧昌國滿心感激之餘，承諾日後將以成績表現來報答。

樂壇推手

【初試啼聲】

鄧昌國赴歐深造時，正值國共內戰日趨激烈；兩年後，中國大陸政權易幟，成立了「中華人民共和國」，國民黨政府退守台灣。相較於中國的保守封閉，歐洲的空氣顯然自由許多，不像在大陸只有左右兩條路可走。匈牙利抗暴事件是知識份子揭起的可歌可泣的運動，蘇聯政權用機關槍掃射青年學生，掀起全歐反蘇情緒，展開支援爭自由的匈牙利詩人、音樂家的捐獻活動。在比利時音樂院中，也有學生站在校門口進行募捐，目睹一次又一次的反蘇運動，想到故土中國大陸，鄧昌國也不由自主掏出了口袋中兩天的飯錢。

鄧昌國愛音

▲ 1957年，獲教育部張其昀部長頒贈金質藝術獎章。

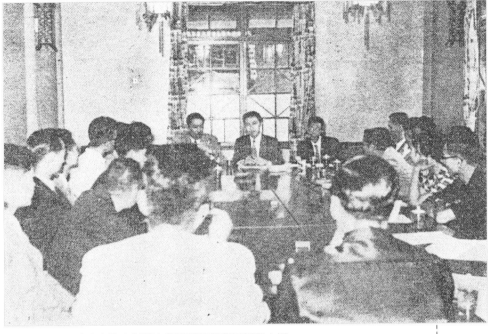

▲ 邀請音樂界人士座談商討國立音樂研究所初期工作大綱。

樂，也愛國家，因此當國民政府徵召他回台灣服務，他便毅然
決然地放下歐洲優渥的音樂環境，回國肩負起墾荒闢地的工
作。在回國之前，鄧昌國即代表政府參加多項國際音樂會議，
包括一九五七年一月在巴黎舉行的「國際音樂教學會議」，以
及六月在德國漢堡舉行的「國際音樂教育技術器材之應用會
議」。一九五七年九月，鄧昌國返抵台灣，在教育部長張其昀
的支持下，籌劃成立國立音樂研究所，對這個新工作，鄧昌國
充滿了幹勁。

　　五○年代的台灣是一個思想禁錮、風氣保守的社會，執政
者為了鞏固政權，透過各種法令與權力控制民眾的思想與行

國立音樂研究所成立於
一九五七年九月二十八
日，起初所址暫時借設於
國立台灣藝術館內，設立
目的旨在研究及發展我國
音樂，主要工作如下：

（一）從事研究：培養
新進人才爲任何學術事業
之要務，因此將聘請歐洲
知名音樂學者來華講學，
並設置研究生制度，以培
育高級音樂人才。

（二）舉行演奏：爲推
廣音樂藝術，定期舉辦音
樂演奏會。

（三）研究推廣傳統音
樂：考證歷代樂規樂制，
發掘及整理古代詞曲樂
譜；制定中國樂器之規格
標準及編撰音樂辭典；廣
泛蒐集民謠，並作曲制
譜；設置樂譜室與唱片
室，以利教學與研究。

（四）制定現行之音樂
制度及各級學校之音樂課
程教本。

（五）投入國際活動：
積極參與國際音樂會議及
國際音樂教育團體，以提
高我國音樂水準。

一九六○年，本機構因
所長鄧昌國奉派擔任國立
藝專校長，而宣告結束。

動；在「反共抗俄」的口號之下，「戰鬥文藝」成爲此時文化活動的最高指導原則。在這樣的政治氛圍中，鄧昌國開始了他在台灣長達三十年的音樂事業，而國立音樂研究所正是第一個試金石。

▲ 國立音樂研究所所長鄧昌國到職視事。

音樂研究所成立之初，經費短絀到幾乎無法維持，要發動各種音樂活動更是困難，但鄧昌國憑著一股熱忱，到處籌募基金，甚至把自己開演奏會的所得，用來購置圖書、樂器，充實所裡的各種設備。直到教育部交辦了灌製愛國歌曲唱片的工作，音樂研究所才有了少許固定的經費，於是鄧昌國開始邀集音樂學者研究傳統古樂，後來還辦了「古詞古譜演唱會」，首開國內研究中國音樂的風氣。

爲了激發社會大眾對音樂的喜愛，鄧昌國主張音樂應以靜態與動態的形式同時並進推動，因此在音樂研究所內分爲研究部與社會活動部兩個部門，研究部進行預定工作之研究，由莊本立負責國樂方面，許常惠負責西樂方面；社會活動部由計大偉負責，陸續成立「青年音樂社」、「中華絃樂團」、「中華青年合唱團」、「青年管樂團」及「中華實驗國樂團」等附屬團

體，藉由各種活動的舉辦，引起社會人士對音樂的注重。青年音樂社由計大偉兼任社長，初設時有六百多名社員，舉辦的活動包括音樂會演出、音樂專題演講及編輯《音樂之友》月刊。《音樂之友》的宗旨是希望藉由文字的力量來推廣音樂，創刊初期從撰稿、編輯，都由鄧昌國一個人包辦，幾期之後才增加了一位助手。中華絃樂團由鄧昌國擔任指揮，團員皆為居住在台北及附近地區有絃樂素養的愛樂人士，首次公演在一九五八年六月十二日舉行，前後共演出十餘次。中華青年合唱團則由

▲ 國立音樂研究所辦理製作「中華愛國歌曲」唱片全體評選委員，前排左三：李抱忱、右一：申學庸、右三：鄧昌國；後排左一：計大偉、左二：梁在平、右二：呂泉生、右三：蕭而化。

▲ 鄧昌國指揮中華管絃樂團舉行第一次演奏會。

▲ 國立音樂研究所發行之《音樂之友》月刊。

生命的樂章

計大偉擔任指揮，約有團員六十人，除定期公演外，亦曾灌錄「中華愛國歌曲」唱片。另外，中華實驗國樂團也是由鄧昌國兼任團長，團員約有十九人，曾舉辦多次巡迴公演，頗受好評。

由於國立音樂研究所的經費與設施問題始終未能獲得解決，以致未能招收研究生，只能算是一個學術性機構。一九五八年鄧昌國兼任國立台灣藝術館館長，一九五九年又奉命接任國立藝專校長，音樂研究所在無以為繼的情形之下，終於在一九六○年六月停辦。

對於國立台灣藝術館館長的任務，鄧昌國也有一番創新構

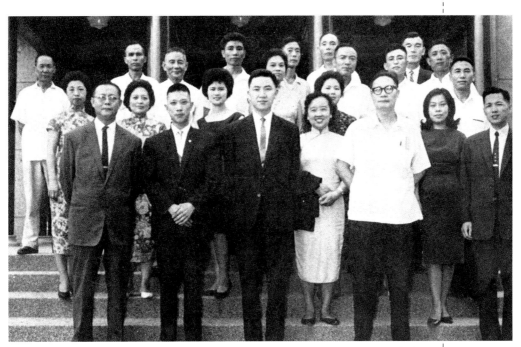

▲ 1962年9月29日，鄧昌國任職國立台灣藝術館館長四週年暨移交典禮後，全館宴慶並賤別鄧館長，於館前留影。

想。他讓音樂研究所與藝術館的美術組合作，出版藝術雜誌，內容包括音樂、繪畫、雕刻等各類藝術。然而，和《音樂之友》雜誌一樣，這份雜誌因為經費短缺、乏人撰稿，他只好又寫稿、又編輯，甚至連插圖和版頭都是自己畫，而在如此克難的情況下，也出版了好幾期。儘管困難重重，鄧昌國總是希望用最精簡的方法，來達到預期的效果。

【提倡演奏風氣】

在主持國立音樂研究所之餘，鄧昌國對演奏事業亦相當投入，返國之初即在台北國際學舍舉行首次獨奏會，並舉辦巡迴演奏會；後來又結合司徒興城、張寬容、藤田梓、薛耀武等音樂家，組織了「中華絃樂團」、「台北室內樂研究社」、「新樂初奏」等音樂團體。

鄧昌國回國之初，首先結識了小提琴家司徒興城，透過他再結識大提琴家張寬容。當時國內已經有台灣省立交響樂團，但年輕一輩總想另創新局，因此他們便結合了彼

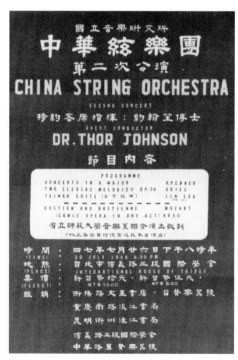

▲ 中華絃樂團第二次公演海報。

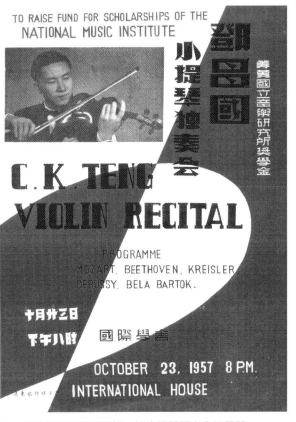

TO RAISE FUND FOR SCHOLARSHIPS OF THE
NATIONAL MUSIC INSTITUTE

鄧昌國 小提琴獨奏会

養蓋國立音樂研究所獎學金

C.K. TENG
VIOLIN RECITAL

PROGRAMME
MOZART, BEETHOVEN, KREISLER,
DEBUSSY, BELA BARTOK.

十月廿三日 下午八時 國際學會

OCTOBER 23, 1957 8 P.M.
INTERNATIONAL HOUSE

▲ 1957年鄧昌國返國第一場小提琴獨奏會節目單。

此的學生與友人，組成中華絃樂團，利用張寬容父親蓬萊醫院頂樓的儲藏室作為練習場地，擔任低音大提琴的台大教授高阪知武，每次都用三輪車將他的琴搬出搬入，毫無怨言。後來中華絃樂團在三軍托兒所禮堂推出首次演奏會。由於鄧昌國、司徒興城和張寬容三人經常在一起討論如何推動音樂活動，還被當時的樂界贈與了「三劍客」的封號。

　　張寬容和鄧昌國交情匪淺，除了中華絃樂團的合作之誼外，鄧昌國更常常拜託張寬容幫他換琴弓馬尾，修復提琴，因此過往甚密；加上他們的住處相隔不遠，鄧昌國也經常去看他做模型飛機、聽無線電音響，而且張寬容是他唯一可以用葡萄牙語交談的朋友。之後兩人又結合鋼琴家藤田梓及管樂家薛耀武成立了台北室內樂研究社，經常舉辦三重奏、四重奏、五重

奏和環島旅行演奏活動。

日本籍鋼琴家藤田梓於一九六○年應遠東音樂社之邀來台全省巡迴演出；隔年與鄧昌國結婚，轟動日台兩地音樂界。婚後鄧昌國與藤田梓在台灣積極推廣音樂教育，開拓國內演奏風氣，並且數度赴日、港等地演奏旅行，又邀請日籍音樂家團伊玖磨來台演出其歌劇創作《夕鶴》，這是台灣首度職業性的歌劇演出。

一九五九年，音樂家許常惠自歐學成返國，致力於提倡

▲ 1967年台北室內樂研究社音樂會節目單。

▲ 1961年新樂初奏演奏會節目單。

現代音樂與民族音樂，為台灣音樂界開拓了新的視野，並激起一股新音樂的風潮；同樣對中國現代音樂充滿理想的鄧昌國，

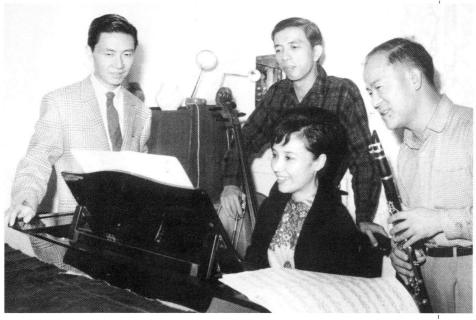

▲ 台北室內樂四重奏，左起：鄧昌國、張寬容、藤田梓、薛耀武。

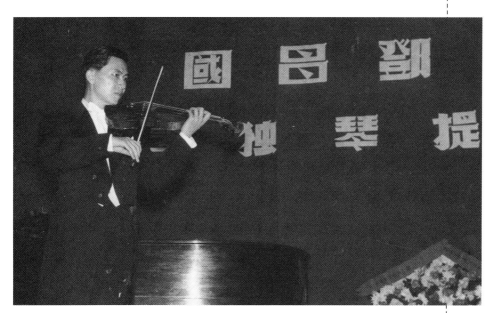

▲ 1957年，鄧昌國在台北國際學舍舉辦返國第一場獨奏會。

▲ 台北室內樂研究社演奏，左一：鄧昌國、左三：薛耀武、右一：張寬容。

自然對許常惠惺惺相惜。一九六○年一月，美國新聞處在國立
台灣藝術館舉行室內音樂會，發表許常惠的《鄉愁三調》三重
奏，由鄧昌國（小提琴）、張寬容（大提琴）和林橋（鋼琴）
演出，後來國立音樂研究所主辦「許常惠第一次個人作品發表
會」，亦是由鄧昌國擔任小提琴演奏。一九六一年，許常惠結
合鄧昌國、藤田梓、顧獻樑、張繼高和韓國鐄等人發起「新樂
初奏」（專門介紹推廣國內外二十世紀現代音樂的音樂團體），
前後共舉辦兩次音樂會，分別發表中日現代音樂作品和法國印
象派作品。此後大約有十年時間，鄧昌國、藤田梓、張寬容和
許常惠四人經常在一起談論、演奏、旅行……，成為非常要好

的朋友。

　　此外，懷著對音樂教育的崇高理想與目標，鄧昌國和藤田梓於一九六八年共同創辦了「東方藝術學苑」，招收音樂學生。「入學之前、在學之中、畢業之後、工餘之暇，請到東方藝術學苑來。」這是該學苑提出的口號，幾年下來吸引了不少嚮往音樂藝術的學子。東方

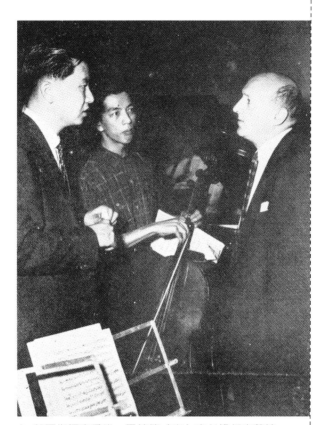

▲ 美國指揮家喬治‧巴拉第（右）來台擔任中華絃樂團客席指揮，左為鄧昌國、中為張寬容。

藝術學苑最初只有簡單的設備和窄小的院址，分為器樂獨奏組、器樂合奏組、聲樂組、合唱組、音樂基礎知識訓練組和作曲理論組，靠著幾位熱心音樂家的一股酷愛音樂的衝勁，希望能夠提供愛樂者一個學習音樂的理想環境。該學苑教師皆為國內當時的音樂名家，包括鄧昌國、藤田梓、申學庸、劉塞雲、鄭秀玲、辛永秀、張寬容、陳曦初、林順賢、薛耀武、許常惠、陳可健、Swanson……等。而東方音樂比賽「東星獎」則

▲ 1961年12月20日新樂初奏全體演出者合影。第一排右一為許常惠、第二排左二為鄧昌國、左三為藤田梓。

是當時由民間發起，最具規模也最接近國際水準的音樂比賽，發起人正是鄧昌國與藤田梓這一對音樂夫妻拍檔。

【發掘天才兒童】

　　鄧昌國在國立音樂研究所舉辦各項活動的同時，也隨時留意著具有音樂天份的年輕學子，加以提攜。當時許多人對古典音樂的興趣濃厚，尤其已經開始有幼小年齡兒童學習音樂的風氣，如拉小提琴、彈鋼琴、參加合唱團等等，不少家長帶著他們的子女到音樂研究所，請鄧昌國所長測驗孩子的音樂才能，

在這其中，鄧昌國發現了陳必先。

陳必先不但有絕對音感，並且在非常幼小的年紀，就有很優秀的音樂表現能力。為了讓她接受正統的音樂教育，陳必先的父親每星期騎腳踏車送她到音樂研究所，讓鄧昌國指導她各種音樂知識，鄧昌國更盡量在各種場合安排陳必先公開演出，造成轟動，引起報章雜誌紛紛報導，並呼籲社會大眾重視音樂天才兒童的教育。

然而，當時國內缺乏培育音樂資優人才的理想音樂環境，再加上政治環境的種種限制，出國並不容易，因此，鄧昌國在一九五九年向教育部長張其昀建議，擬定了一套天才兒童出國辦法，交由教育部社教司及中華民國音樂學會合作制定「資賦優異音樂天才兒童出

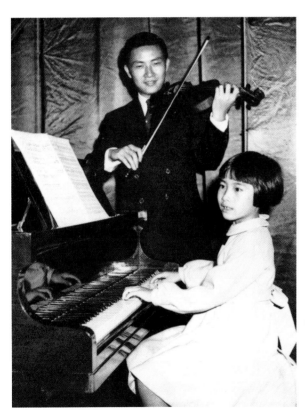

天才兒童陳必先與鄧昌國合奏莫札特奏鳴曲。這張照片曾被教育部出版的《教育與文化》月刊作為封面。

年度	姓 名	進 修 科 別				前 往 國 家					
		鋼琴	小提琴	長笛	聲樂	美	奧	日	法	德	比
1960	陳必先	◆								◆	
1962	戴珏英		◆			◆					
	楊直美	◆			◆	◆					
1963	蘇綠萍	◆				◆					
	陳綠綺	◆				◆					
	李美梵				◆	◆					
	高為量				◆	◆					
1964	諸其明	◆				◆					
	劉　渝	◆				◆					
	陳尚義	◆						◆			
	王義夫		◆			◆					
1965	謝英姬				◆	◆					
	蕭凌雲				◆	◆					
	陳郁秀	◆							◆		
	許鴻玉	◆				◆					
	林惠玲	◆					◆				
	陳泰成	◆					◆				
1966	王雪真		◆								
	王羽修	◆				◆					
	簡名彥		◆								
	劉安娜	◆				◆					
1967	汪露萍	◆				◆					
	張瑟瑟	◆				◆		◆			
1968	謝中平		◆				◆	◆			
	胡善真	◆					◆				
1969	秦慰慈	◆									
	徐雅頌	◆									

表 1 ： 1960～1971年間根據「資賦優異音樂天才兒童出國辦法」獲准出國進修者名單

年度	姓名	進修科別				前往國家					
		鋼琴	小提琴	長笛	聲樂	美	奧	日	法	德	比
1970	陳太一		◆								
	薛嶺寧	◆					◆				
	陳淑貞	◆									
	王愛梅	◆					◆				
	吳純青	◆					◆				
	彭淑惠	◆					◆				
	林　嫻	◆									
	章念慈	◆			◆	◆					
1971	劉航安	◆					◆				
	李秀玲	◆					◆				
	陳主安	◆					◆				
	高慧生		◆		◆	◆					
	曾淑華	◆					◆				
	莊郁芬	◆								◆	
	葉綠娜	◆					◆				
	顏曉霞			◆							
欠詳	周慧香	◆			◆	◆					
	揚貞吟	◆			◆	◆					
	袁　懿		◆								◆

國辦法」，凡是經音樂研究所鄧昌國所長簽字批准的音樂天才，都分別送往國外留學。最主要的目的，是要讓兒童的音樂才能及早予以培養，以免埋沒人才。自一九六○年到一九七一年間，根據此法先後經甄試合格出國進修者，請見表1資料。

因此，國內音樂天才兒童出國辦法是由陳必先首開先例，

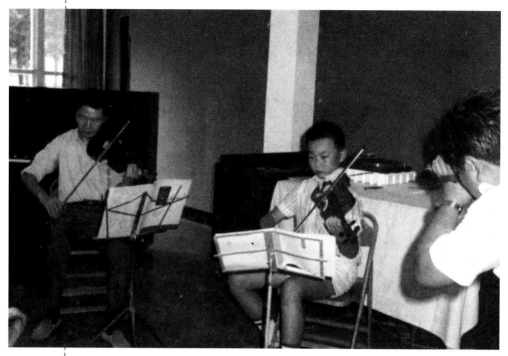

▲ 林昭亮（右）參加鄧昌國（左）在清華大學主辦的暑期提琴夏令營，接受鄧昌國的指導，後來並協助他到澳洲進修。

日後藉由此法出國深造的還有鋼琴家楊小佩、陳郁秀、陳泰成、小提琴家簡名彥、林昭亮、胡乃元……等，如今這些人在世界樂壇皆佔有一席之地。

　　簡名彥自小學四年級起開始隨鄧昌國習琴，一九六〇年代的台灣，交通不像今天如此發達，沒有高速公路、也沒有自強號火車，對一個南投鄉下的小孩而言，來台北學琴非常不容易。但是不論簡名彥多久來上一次課，鄧昌國總是不厭其煩地教導，直到他十四歲通過教育部資賦優異兒童甄試，赴美求學為止。個性木訥的簡名彥，每當老師發問時，都只會點頭與搖

頭，有一天上完課正要趕去車站，鄧昌國特別叮嚀他說：「如果遇到警察，不要只會點頭和搖頭，不然會被送到聾啞學校去。」鄧昌國一口標準北京話，打起趣來讓人不禁莞爾，幽默風趣的關懷之情，讓學生倍感溫馨。

為了讓更多音樂資優兒童受益，教育部於一九七三年促請台灣省立交響樂團和台北市立交響樂團，分別在台中及台北開辦「國民中小學音樂資優教育實驗班」，邀請國內外音樂專家到校擔任音樂專業課程及個別授課的指導，使得國內音樂人才的培育更具規模。鄧昌國和張寬容等多位音樂家均應邀投入指導行列，培植音樂幼苗，使得眾多音樂學子受益良多。「資賦優異音樂天才兒童出國辦法」試辦幾年之後，產生了許多流弊，一些不是真正的天才兒童也經由此管道出國；另一方面因為國內的音樂教育環境也慢慢有所改善，教育部遂於一九七二年宣布廢止這項辦法。雖然此法已經廢止多年，但對早年藉此而得以出國深造的音樂學子來說，鄧昌國永遠是他們心目中衷心感謝的「音樂天才兒童導師」。

心靈的音符

「我希望自己為國內音樂做了開端的工作，而由年輕人來接這個棒子。」

——鄧昌國

樂教人生

【篳路藍縷】

在擔任了兩年的國立音樂研究所所長，和國立台灣藝術館館長之後，鄧昌國深切認知到，要發展音樂必須從教育著手。他有一個新的理想，就是將國立音樂研究所、國立台灣藝術館和國立台灣藝術學校（國立藝專前身）三者合併成為一個音樂院，以音樂為主，美術、戲劇、舞蹈次之。鄧昌國將自己心中「三者合而為一音樂院」的理想向教育部提出時，當時的梅貽琦部長認為並不是一件容易的事，不如先將藝術學校重新整

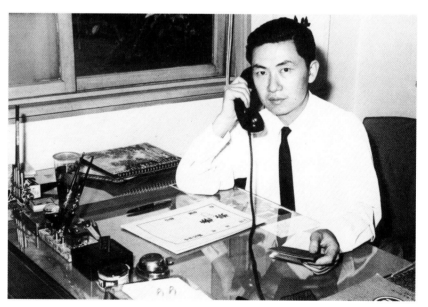

▲ 1959年起，鄧昌國受聘擔任國立台灣藝術學校校長。

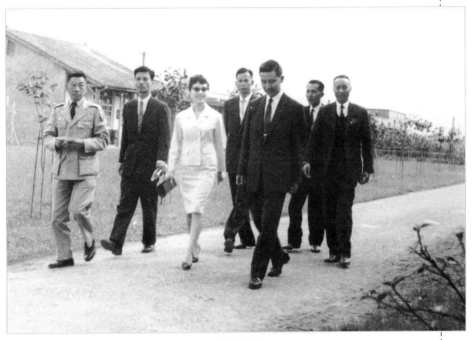

▲ 鄧昌國校長一行人巡視草創時期的國立藝專校園。

　　頓，於是便派他去接任國立台灣藝術學校校長。這一年，也就是一九五九年，鄧昌國才不過三十六歲。

　　鄧昌國擔任藝專校長約莫有七年的時間，期間有興奮的時刻，也有不少遺憾。接掌校務之初，首先遭遇到的困難便是人事問題。當時校務百廢待舉，在捉襟見肘的情況之下，又奉教育部指示，要將學校六、七個科系合併為兩個，課程逐年結束，勢必要裁減人事。那時鄧昌國剛回國不久，對於國內的人情壓力並不在意，在大刀闊斧的改革之下，竟然招致被解聘教師拿刀追殺的危險。還好到了黃季陸部長時，教育部又改變政策，恢復原有的科系，一場人事風波，讓鄧昌國餘悸猶存。

▲ 國立藝專音樂科早期教師，第一排右四為主任申學庸，第二排左三為梁在平、左四為鄧昌國。

　　在編制上，藝術學校屬於初級職業學校的編制，鄧昌國則希望能將其改制升格為專科學校。他努力奔走、戮力擘畫，終於在一九六○年正式將國立台灣藝術學校改制為國立台灣藝術專科學校。改制之後的校務經費大幅提升，鄧昌國隨即籌建新的圖書館，大量購置圖書雜誌，除了各項藝術專業書籍之外，最多的就是最新出版的各國雜誌，把世界最新的藝術潮流及理論介紹給學生，並鼓勵大家閱讀，加強外語閱讀能力，因此在課外還開了一門英文課程，為同學進修英文。

　　然而，藝專的地理環境條件不好，容易淹水，只要一刮起颱風就要鬧水災，對外交通的橋樑被沖毀，坐渡船到學校上課

是常有的事，鄧昌國有時甚至還要扛著饅頭攀越鐵路，前往學校救災。校舍簡陋、教室不足、設備不全、學生必須站著吃飯……等問題，在在顯露出藝專草創時期的篳路藍縷，而鄧昌國則是秉持著任勞任怨、負重致遠的駱駝精神，來推展藝專的校務。

　　鄧昌國在藝專的主要職務是擔任校長，校務非常繁重，因此實際上也不可能上許多課，但對於音樂科的發展，尤其是師資的提升，他仍是特別關注。當時的音樂科是由申學庸教授擔任主任，由於鄧昌國和美國國務院、學界、新聞界關係良好，邀請到多位美國知名音樂學者及音樂家蒞校講學，更促成莫札特音樂權威蕭滋博士（Robert Scholz）來台任教，大幅提升國

▲ 1965年，蕭滋指導國立藝專演出莫札特歌劇《劇院春秋》，左三為申學庸、左四為蕭滋、左五為鄧昌國。

內音樂教育水準。而將許常惠留在國立藝專，更是值得一提的故事。當時，許常惠因為理念不合而離開國立台灣師範大學，原本受邀到香港任教，但因香港音專改組而未能成行，國立藝專一些老師也對許常惠開放的論調和行事風格有所不滿，而不打算聘他；正當進退維谷、走投無路之際，鄧昌國力排眾議，將許常惠留在藝專專任教授理論作曲，這不僅改變他的一生，也為台灣音樂界保留住許常惠這位音樂人才。

　　一九六四年，國立藝專組織了一個金門前線勞軍訪問團，由校長鄧昌國擔任團長，師生一行十餘人浩浩蕩蕩前往，演出節目的重頭戲，正是鄧昌國和藤田梓的小提琴與鋼琴演奏，如此藝術氣息濃厚的團體訪問金門，藝專還是頭一個。當時是露天演出，氣候炎熱，場地又不理想，但鄧昌國仍非常重視演出

▲ 1964年，國立藝專校長鄧昌國偕夫人藤田梓率領師生前往金門勞軍。

▲ 鄧昌國與藤田梓於金門勞軍演奏。

水準，為了不使小提琴走音，儘量站在陰影處演奏，但日影漸漸移動，還是曬到了他的琴，此時演奏已近尾聲，就此結束也不會有人反對，但鄧昌國卻嘎然而止，輕聲向大家致歉，重新調整走了調的琴絃，退到陰影裡，從頭再演奏一次。或許有人會覺得多此一舉，但這是做為音樂家的執著，看在學生眼裡，自然也產生潛移默化的啓發與教育作用。

正當藝專的整頓漸入佳境之際，教育部有意再升格其為藝術學院，鄧昌國遂建議教育部分設兩所藝術學院，一為實用藝術，設在板橋校本部；一為純藝術，則另覓校地，新建校舍。在獲得黃部長的支持之後，鄧昌國積極地草擬成立藝術院的計畫，親自到各地勘察地形，終於在內湖地區選定一處風景優美、交通便利、環境清靜的地方，開始興建校舍、教室、禮堂、美術室，甚至還親自設計了半面採光的雕刻室。他衷心期盼藝術院能成功地興辦起來，讓台灣擁有一個具國際水準的藝術人才培育場地。

▲ 鄧昌國（立者）擔任中國文化大學藝術學院院長時，拜會國畫大師張大千（左）與張群資政（右）。

可惜的是，後來鄧昌國因故離開藝專，而新任校長並不支持此案，藝術院終究沒能辦成，新校地另外成立了復興劇校（現今國立台灣戲曲專科學校）。鄧昌國離開藝專的原因，並不是非常愉快的。那時發生一個很大的葛樂禮颱風，學校淹得一塌糊塗，受災慘重，可能是忙著應急吧！他為了學校災後的復原，先將別的經費挪到這裡來用，結果卻被人檢舉，弄得很不愉快，而在失望之餘離開了國立藝專。

「要是有了藝術院，今天台灣的藝術教育不會如此分散，成就也將不止於此！」這是鄧昌國心中很深的遺憾。慶幸的是，在十六年之後，也就是一九八二年，國立藝術學院在台北關渡成立，並在二〇〇一年改制成為國立台北藝術大學；而國立藝專也在一九九四年升格成為國立台灣藝術學院，並在二〇〇一年改制為國立台灣藝術大學。鄧昌國的理想，終於得以實現。

心靈的音符

「國家果真重視音樂，就該從教育著手：正如我們喜歡吃蔬菜，必須馬上種下菜籽。」

——鄧昌國

【華岡教學】

　　雖然卸下藝專校長職務，但鄧昌國並沒有完全離開校園。一九六二年，中國文化學院在陽明山華岡成立，該校創辦人張其昀即邀請鄧昌國參加華岡興學的行列。文化學院初成立時即設有藝術學門，由張隆延擔任主任，一九六七年改制為藝術研究所，所長由莊尚嚴擔任，分設美術、音樂、戲劇三組，音樂組由鄧昌國擔任主任。這是當時台灣唯一頒授碩士學位的音樂研究所，課程內容以研究中國音樂、中國古代樂器、民族音樂學為主。一九七八年，文化學院設置藝術學院，由鄧昌國擔任首任院長並兼任音樂系主任及研究所所長；在他指導之下獲得博、碩士學位的學生有數十人之多，文化大學第一位音樂博士

▲ 1975年3月，文化大學教授合影。左起焦仁和、劉文六、許常惠、張錦鴻、曾虛白、李抱忱、鄧昌國、林秋錦、張彩湘。

郭長揚的論文，就是由他親自指導。

鄧昌國的教育理念，是在傳統國樂、音樂學及音樂創作中尋求其共通性，進而發揚我國自己的音樂，這個理念也就成爲華岡音樂教育的宗旨與發展目標，付諸實現的則是將學生的學習成果透過音樂演奏會表現，來帶動整個社會的音樂活動，使學校音樂教育發揮最大的效應。華岡合唱團和交響樂團正是在這樣的理念下應運而生。除了忙碌的教學與行政工作之外，鄧昌國更積極參加各項國際性音樂會議，並發表多篇論文與專題演講。由於鄧昌國在音樂教育工作上的成就，而獲得了韓國成均館大學和世界大學榮譽博士學位的肯定。

在藝專和華岡，鄧昌國不知培育了多少學子，對於每一位學生都是倍加愛護，得意門生如馬水龍、陳澄雄、梁銘越、李泰祥、呂信也、張文賢、李純仁、陳藍谷、鄒森……等，日後均在音樂界成就斐然。鄧昌國和學生們總是維持亦師亦友的情誼，在擔任藝專校長期間，對學生的影響尤爲深遠，其中以發掘李泰祥最爲人津津樂道。李泰祥於一九五六年考入國立台灣藝術學校印刷美術科，但因志趣不合，而在校長鄧昌國的協助下轉

▲ 1981年，鄧昌國（左）獲頒韓國成均館大學榮譽博士學位，並於當日演講「孔子禮樂思想」。

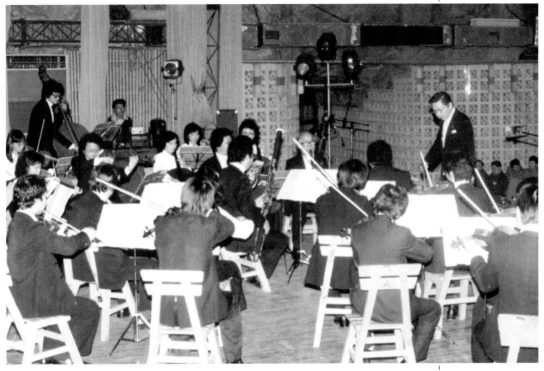

▲ 1983年，鄧昌國指揮華岡師生管絃樂團於金門演出。

入音樂科，始有後來之音樂成就。李泰祥於藝專畢業後，打算
和音樂科學妹結婚，但雙方家庭背景差異太大而遭遇許多波
折，鄧昌國還曾和許常惠一同去李泰祥的岳父家中說情，希望
能促成其美滿姻緣。

　　鄧昌國溫文儒雅、平易近人、博學多聞、幽默風趣、宛若
天成的藝術家形象，一言一行都深深烙印在學生的心靈。從一
九五七年返國服務，到一九八四年自文化大學退休為止，鄧昌
國在台灣盡情揮灑了近三十載的樂教人生。

眾音交響

【樂團旗手】

音樂是最自然、最賞心、最能直接打動人心的藝術，而樂團則是集眾音合一交響樂展演的重要骨幹。一九七〇年代之前，台灣音樂界已經陸續有不少熱心人士積極推動樂團組織，例如：

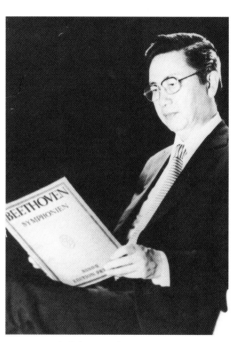

▲ 鄧昌國在指揮樂團演出《貝多芬第九號交響曲》之前研究樂譜的神情。

■ 一九二三年最早期的「玲瓏會」：由台灣現代音樂之父張福興創設。

■ 一九三五年「有忠管絃樂團」：鄭有忠於屏東成立。

■ 一九五一年「善友管絃樂團」：林封池、溫文華、蘇銀河、鄭昭明於台南善化成立。

■ 一九五五年「中國青年絃樂團」：馬熙程於台北成立。

■ 一九五八年「中華絃樂團」：鄧昌國、司徒興城、張寬容於台北成立。

■一九六一年「3B兒童管絃樂團」：高聰明、鄭昭明等人於台南成立。

■一九七一年「中華少年管絃樂團」：郭頂順、李淑德、張寬容、薛耀武於台中成立。

■一九六二年「忠聲兒童絃樂團」：洪啓忠於台南成立。

■一九六二年「台北市教師管絃樂團」：李志傳、顏丁科於台北成立。

這些由音樂家或愛好者組成的私人樂團，在行政上不受政府機構繁複法規的束縛，各依專業需求推展，都曾蓬勃發展一

▲ 台北市立交響樂團早期在台北國際學舍演出情形，由鄭昌國任團長兼指揮。

▲ 鄧昌國在國父紀念館指揮台灣省立交響樂團與姪兒鄧南豪演出柴科夫斯基《小提琴協奏曲》。

時，卻往往無法持久，也就是產生此起彼落的現象，無法建立起一個有水準、專業又能永續經營的樂團。

在經濟蕭條的一九四五年時，台灣曾設立了「台灣省警備總司令部交響樂團」，並在一九四七年轉變成「台灣省政府交響樂團」，現今則已改名為「國立台灣交響樂團」。省交在半世

紀的歲月裡，曾以台灣音樂界官方樂團代表的身份，致力於全國音樂展演和社會教育工作，擔負了五十多年提升台灣音樂水準的重責。

省交團址最早在台北市中華路西本願寺，一九七二年遷往台中，並在一九七六年設立永久團址於霧峰。鄧昌國深感在首都台北也應擁有一優秀傑出的樂團，以國際水準為目標，並成為國家音樂藝術的代表，所以在主持國立音樂研究所期間，他提出了部分經費，於一九五八年四月一日創立中華絃樂團，初期團員有高阪知武、張寬容、司徒興城、葉肇模、談名光、倪慰祖、林寬宏、江友龍、李友石、潘鵬……等。這個樂團在慘澹經營下，仍以追求「優質水平」為任。一九六二年，台北市政府教育局督學李志傳和福星國小音樂科教師顏丁科，集結台北市國民學校的音樂教師們，以志趣相聚而成立了「台北市教師管絃樂團」。這兩個樂團在達成共識之下合併，並吸收了一批生力軍——當時的國立藝專和文化學院音樂科系畢業生，積極提升樂團水準，並在一九六五年十一月二十日在中山堂正式推出一場演奏會，由當時的台北市長高玉樹先生擔任團長。合併後的樂團不斷練習、求進，而於一九六九年正式成為「台北市立交響樂團」，由鄧昌國擔任團長兼指揮，這是台灣第一個以都市公共資源贊助的職業樂團。台北市交在國人的期待下，每年定期演出，並邀約國外音樂家來台合作，多次代表國家至海外演出，至今已成為一專業的高水準樂團。

台北市交除了經常性演出外，也多次前往台北縣市各級學

▲ 鄧昌國指揮台北市立交響樂團演出《貝多芬第九號交響曲》。

校舉行教育性示範演奏會，並進行樂曲分析與內容講解，介紹
各種樂器之特色、性能、音色，以培養學生對古典音樂之認識
與喜愛。同時為了擴大演奏地區的範圍，台北市交每年均會前
往中、南、東部各縣市做巡迴演出，以推廣社會音樂教育。一
九七○年，為紀念貝多芬二百週年冥誕，鄧昌國更特別選在十
二月十六日貝多芬生日當天（剛好也是鄧昌國自己的生日），
指揮台北市立交響樂團聯合中廣、樂友、琴瑟、台大、輔大等
合唱團三百人，於台北市中山堂演出貝多芬《第九號交響
曲》，造成一陣轟動。

　　一九七三年，鄧昌國辭去台北市交團長一職，並將指揮職

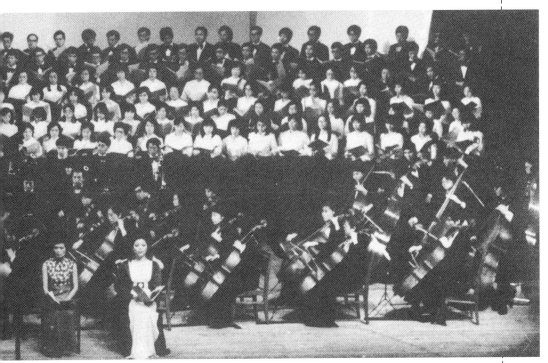

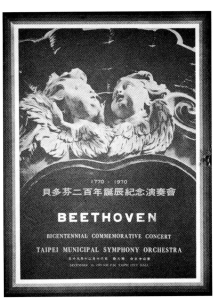

務交棒給陳暾初先生；一九
七八年，台北市立交響樂團
於台北市立社教館設立永久
團址；一九七九年，李登輝
市長首創台北市音樂季，由
台北市交負責策劃執行，而
掀起驚人的音樂熱潮。自
此，台北市立交響樂團已成
為具有國際水準的樂團，實
現了鄧昌國當年創團的宗
旨；在樂團濫觴初期，他的

▲ 台北市立交響樂團「貝多芬二百年誕辰
　紀念演奏會」節目單。

▲ 台北市立交響樂團第15次定期演奏會節目單。

執著堅持、辛苦耕
耘與正確領導，得
以讓樂團成長茁
壯，實屬功不可
沒。

　　除了催生台北
市交，鄧昌國還曾
在一九六七年創立
「台灣電視公司交響
樂團」。一九六二年

▲ 台北市立交響樂團成立紀念演奏會海報。

成立的台灣電視公司是台灣第一個電視台，而台視樂團成員多
為大專音樂科系畢業生或在學的學生，鄧昌國成立此樂團最主

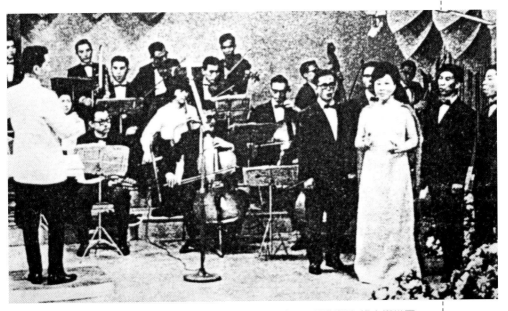

▲ 台灣電視公司早期的藝術歌曲節目「你喜愛的歌」，由鄧昌國指揮台視交響樂團
　伴奏。

▲ 鄧昌國在台視主持音樂性節目「你喜愛的歌」。

要的目的，是希望提供年輕音樂學子有實習展演的機會，並推動展演國人音樂作品的風氣。而電視節目「電視樂府」、「交響樂時間」、「你喜愛的歌」，都是他精心策劃，由台視樂團演出的高品質音樂節目。令人遺憾的是，這個樂團在台視政策改絃易轍後宣告解散。

　　鄧昌國對樂團的用心之苦，令人欽佩，而他也因推動創立「台北市立交響樂團」和「台視交響樂團」，獲得了「樂團旗手」的美譽，這兩項重要的文化建設工程，影響台灣音樂界甚鉅。即使在晚年旅居美國洛杉磯時，鄧昌國也籌組了幾乎不可能促成的華人「華夏管絃樂團」，使海外華人藉著音樂琴韻的共鳴，建立情感，提高生活品質。

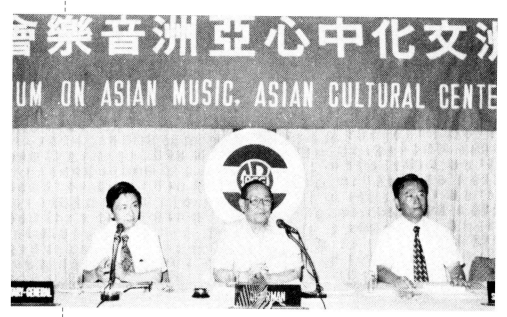

▲ 1979年亞洲文化中心亞洲音樂會議，由鄧昌國（左）擔任大會秘書長，其右分別為林聲翕教授與副秘書長郭長揚。

▲ 鄧昌國在德國海德堡指揮夏夜音樂會。

【多采多姿的藝文推廣工作】

　　一九六〇年後，鄧昌國將文化與教育工作的觸角延伸到更廣的層面。他曾先後兼任國民黨革命實踐研究院輔導員、國立中央圖書館研究發展委員、國立故宮博物院研究發展委員、國家安全會議建設計畫委員會委員、中山學術獎學金審查委員、教育部學術審議會委員，並在故宮博物院訓練了全國第一批導覽人員。

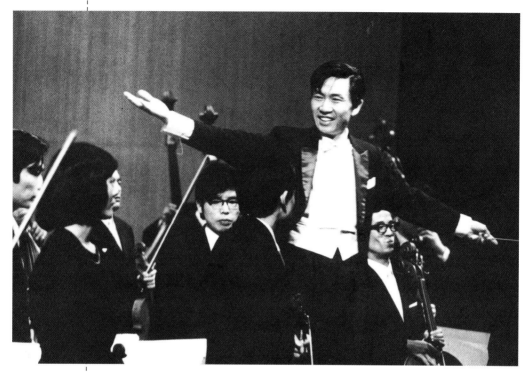

▲ 鄧昌國指揮大阪愛樂交響樂團演出後，示意團員起立第四次謝幕。

　　一九六八年，他獲聘為教育部文化局祭孔禮樂工作委員會委員、「中華民國音樂年」系列活動計畫國際合作組召集人，除了邀請旅居國外及國際的知名音樂家返國講學、演奏、演唱、發表作品與訪問，並邀請日本愛樂交響樂團十二位團員，為國防部示範樂隊舉行講習會。一九七四年起，他陸續主持亞太地區音樂會議，膺選為國際音樂教育會議大會主席及國際亞洲音樂研討會大會秘書長，發表〈目前中國國內音樂教育與活動情形〉、〈傳統中國音樂在現代音樂創作上應用的困難〉及〈中華民國台灣音樂教育〉……等多篇論文與專題演講。

　　由於鄧昌國的才華與對國內藝術界的貢獻，使他逐漸成為當代青年學子景仰的對象。一九七三年，中國青年反共救國團總團部主任李煥力邀他出任副主任，在各種青年聚會的活動中，給予青年學子鼓勵與信心。同年，中國電視公司也邀請他擔任副總經理，希望他對大眾傳播事業有一番嶄新的貢獻，讓電視發揮社會教育的功能。

　　從藝術教育界跨足到傳播領域是人生的另一項挑戰，所謂隔行如隔山，但鄧昌國卻勇於接受此新職。長久以來，他一直堅持音樂藝術是屬於大眾的，讓音樂從象牙塔裡走出來，成為大眾生活中的一部份，是他心中的期望，而除了音樂教育和音

▲ 1973年，鄧昌國獲聘擔任中國電視公司副總經理。

樂展演活動之外，傳播媒體無遠弗屆的影響力，正是推廣音樂藝術的利器。基於這樣的信念，他展開了人生的另一頁。

在中視，鄧昌國試圖以最具影響力的大眾傳播工具——電視，來推廣音樂藝術的普及，「音樂世界」、「音樂之窗」、「維也納時間」等純藝術節目的製作推出，就是其中的一環；而像是「莎士比亞影集」的購買，更是鄧昌國有心提升全民精神生活品質的具體行動。令人遺憾的是，在電視公司「商業掛帥」的考量下，這些叫好卻不叫座的電視節目播出的壽命都不長，鄧昌國這些立意良好的努力，最後並沒有完全達到預期中的效果，就無疾而終，令人感嘆不已。

鄧昌國也曾運用廣播媒體來達到推廣音樂藝術的理想。一九八一年七月，中國廣播公司於第二調頻廣播網開闢了一個音樂欣賞節目，名為「音樂世界」，邀請鄧昌國主持，週一至週六的節目內容以西方音樂為主，包括古典、浪漫、印象、國民樂派；週日則改以輕鬆抒情的音樂為節目內容，如電影主題曲和插曲、古典改編名曲……等，後來又陸續加入歌劇選粹與室內樂，播出以來深受聽眾喜愛。

在擔任中視副總經理期間，鄧昌國也充分發揮了推動國際文化交流的長才，其中以擔任一九七四年的史波肯世界博覽會中國館館長和一九八○年中華民國新聞界中南美友好訪問團團長，最為突出。

在歷來的世界博覽會中，最不商業化、而是以關心人類進步會影響生活環境的健康與美化為議題的一次，莫過於一九七

▲ 鄧昌國在史波肯世博會聯合國廣場上，為中華民國栽下一棵梅樹。

四年在美國華盛頓州史波肯（Spokane）所舉行的這場小型博覽會。每次世博會都有一個引人入勝的主題，為了配合主題，在充滿強烈商業或科技產品競爭氣氛的展覽中，也都摻雜了各國文化藝術的表現。一九七四年的史波肯世博會主題「環境」，即是一項十分特殊的主題，而點綴著這項主題的則是每晚在史波肯音樂廳舉辦的各類表演，包括交響樂、芭蕾舞、莎

翁名劇……等世界一流水準的節目。至於世博會開幕當晚的精采節目，則是由大音樂家祖賓‧梅塔指揮的洛杉磯交響樂團的演出。

由於鄧昌國卓越的語言能力與文化藝術的涵養，因而膺選為這次世博會中國館館長。世博會可說是觀光的門戶，也是一座文化交流的橋樑，為了充分發揮文化交流的功能，在史波肯世界博覽會會期內，鄧昌國一天工作十四個小時以上，並於大會期間總共散發了兩百多萬份宣傳台灣文化的資料，並舉辦了台灣民族舞蹈、國樂及美術展覽多項活動，以及藤田梓和史波肯交響樂團的聯合演出等……，圓滿達成這次國際文化交流的任務。

一九八○年七月二十日，中華民國新聞界中南美友好訪問團，由團長鄧昌國領隊，前往中南美洲展開為期一個月的友好訪問，訪問的國家包括厄瓜多、祕魯、智利、烏拉圭、巴拉圭、巴拿馬、哥

◀ 哥斯大黎加文化體育青年部部長莫麗歐特以榮譽獎狀贈予鄧昌國，以感謝他對中哥文化交流所做的努力。

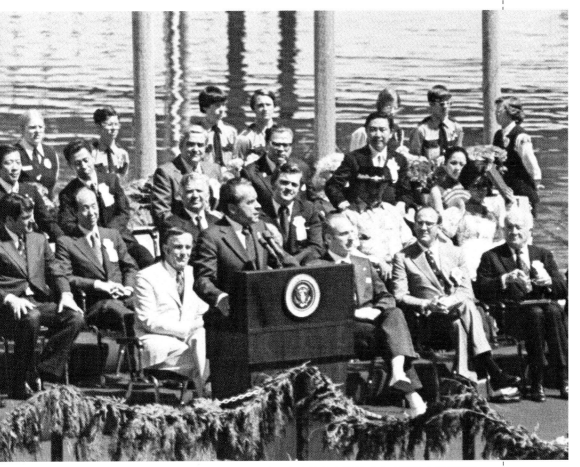

▲ 1974年史波肯世界博覽會，美國總統尼克森於大會開幕式中致詞並介紹各國館長，第三排右起第二人為鄧昌國。

斯大黎加、瓜地馬拉與阿根廷九個國家。由於鄧昌國通曉西班牙語、葡萄牙語、法語等數國語言，加上中南美洲對他而言是舊地重遊，因此由他帶團在屬於拉丁語系的中南美洲訪問，可說是有著事半功倍的效果。

訪問團參加了在厄瓜多舉行的國際新聞會議，在祕魯出席

▶烏拉圭記者公會主席以銀製記者公會「播種者」紀念章贈予中華民國新聞界中南美訪問團團長鄧昌國。

新任總理就職大典，在哥斯大黎加則舉辦了中文報業展覽，展出台北市記者公會各會員報的報紙，以及電視公司、廣播公司製作的影音節目。在厄瓜多參加第六屆國際記者大會時，擔任中華民國代表團團長的鄧昌國並獲選為一九八〇至一

▲ 鄧昌國當選 1980~1982 年國際記者總會副會長證書。

▲ 鄧昌國代表中視與中南美洲厄瓜多、祕魯、智利等國電視台簽定姊妹台合約。

九八二年的國際記者總會副會長。在參訪行程中,他也代表中視和厄瓜多、祕魯、智利三個與我國沒有邦交的國家電視台,簽訂姊妹台合約;哥斯大黎加文化部長莫麗歐則特別頒贈榮譽獎狀給他,以感謝他對中哥文化交流所做的努力。這次新聞訪問團的成果豐碩,當地報紙均以巨大篇幅報導中華民國新聞訪問團與各國的交流活動,對我國與中南美洲的關係,具有實質溝通的意義,而做為訪問團團長的鄧昌國自然居功厥偉。

多項的國際文化交流活動,讓鄧昌國又獲得了推動藝文舵手之美名,而他執著而熱誠的真性情,正是藝術家的本質。

星星王子

【鋼琴公主藤田梓】

　　鋼琴家藤田梓，日本大阪人，父親藤田政治郎是大阪貿易商，家族經營糖業有成，富甲一方，早年就讀早稻田大學商科，因爲對中國文化的喜愛，大學畢業後前往北京大學學中文，並旅遊中國各地。母親美津子女士是京都大布商的三女，自幼聰穎，平安女學院畢業後，進入東京的日本女子大學教育學院博物科就讀；那時日本女子接受高等教育的情形並不普遍，四年的女子大學生活擴展了美津子女士對國際的視野，培養出獨立與哲學思考的能力，並且啓發了她對女性地位向上提升與解放的理想。

　　大學畢業後，美津子女士隨即與藤田政治郎結婚，克盡賢妻良母之責，全心培育六名極優秀的子女。然而，在家相夫教子之餘，美津子女士仍不能忘懷自己對教育的理想，因此向丈夫提出開辦幼稚園的要求。藤田政治郎一方面體恤妻子教養子女的辛勞，一方面也

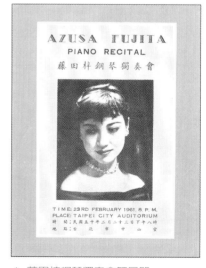

▲ 藤田梓鋼琴獨奏會節目單。

極讚同妻子對理想的堅持，同時也為了紀念父母，因此同意在廣達三千多坪的住家土地中，撥出一千坪的面積來興辦一所幼稚園。這所完全依照美津子女士的理想所興建的「赤橋幼稚園」，終於在一九三〇年落成，而藤田家的么女藤田梓，也在四年之後出生。

藤田美津子創辦的幼稚園之所以名為「赤橋」而非「藤田」，乃是緣於園址旁邊一座古典而美麗的紅漆橋。赤橋幼稚園是一所完全慈善的幼稚園，不收任何學費，藤田政治郎為了支持妻子辦學，也為了紀念去世的父母，因而每月提供一千元給幼稚園

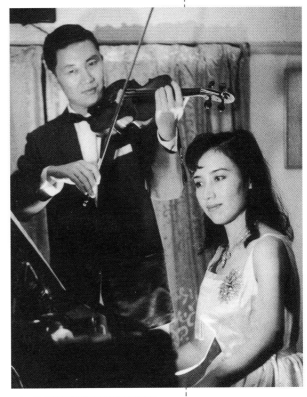

▲ 音樂美眷鄧昌國與藤田梓。

作為經費，在經濟無憂的情況下，美津子女士傾注全力於兒童教育工作。赤橋幼稚園強調全人教育，情操與才能教育並重，由於辦學成效良好，名聲遠播，成為日本昭和初期非常知名的學園。可惜，這所美麗的幼稚園和那座有名的「赤橋」，在一九五〇年時一起毀於二次大戰的戰火。戰後，藤田美津子將赤橋幼稚園重建成為「學校法人藤田學園赤橋幼稚園」，雖然規模已大不如前，但美津子女士仍希望未來能將「藤田學園」擴展成為一個完整的「音樂教育學院」，並將希望寄託在么女藤

田梓身上，只是這個心願卻因爲藤田梓遠嫁台灣而未能如願。

母親美津子女士對藤田梓一生影響甚深。除了兒童教育工作之外，美津子女士也是一位兒童文學作家，曾編寫圖畫故事書《日本神話》，並榮獲文部省「兒童文學賞」；她對音樂也頗有涉獵，彈得一手好古箏。作爲藤田

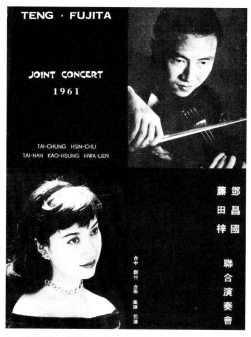

▲ 鄧昌國、藤田梓巡迴演奏會節目單。

家最受寵愛的么女，藤田梓自然是在百般呵護下成長，三歲起母親就讓她開始學鋼琴，後來又不斷陪伴她進修、練習，直到她成爲國際知名的鋼琴家，她始終感激母親的鼓勵與誘導。

藤田梓在幼時曾追隨名鋼琴家雷歐尼・克勞茲、井口基成、山田康子等教授學琴，一九五四年以第一名的成績畢業於大阪音樂大學鋼琴科，隨即前往德國慕尼黑深造，同年並獲得每日NHK音樂比賽大賞。一九五五年，她返回母校大阪音樂大學任鋼琴講師，成爲該校有史以來最年輕的教師，並且開始獨奏會、與交響樂團協奏、室內樂合奏等轟動樂壇的演奏生涯。藤田梓的成名來得又早又快，一九六一年嫁到台灣後，更經常

歷史的迴響

遠東音樂社於一九五八年二月一日，由江良規、張繼高及若干友人共同創立，是我國第一家音樂經紀機構。當時江良規是師大體育系教授，兼全國體協、中華奧會等職，還開辦了一家「遠東旅行社」（遠東音樂社前身），張繼高則是一位年輕的記者。他們一直以業餘的方式從事這項工作，歷來舉辦的音樂會都以高水準著稱，例如波士頓交響樂團、維也納愛樂四重奏、澳洲芭蕾舞團、瑪莎葛蘭姆的現代舞……等。

一九六五年，江良規因健康因素，而把遠東音樂社完全交由當時任職中國廣播公司新聞部主任的張繼高主持，之後十八年繼續辦理藝術相關活動。後來因爲國內洽辦國外藝術團體演出的機構越來越多，後繼有人，張繼高遂於一九八三年宣佈結束遠東音樂社。辦了二十七年活動，擁有二十五年歷史的遠東音樂社，至此畫下了休止符。

到歐、美、亞各國公演，鋼琴家安娜・鄧（Anna Teng，藤田梓英文名）的名字早已廣為人知。而藤田梓與鄧昌國之間如童話般的愛情故事，則是那個年代一則浪漫美麗的傳說。

【星星知我心】

在一九六〇年代的台灣音樂界，鄧昌國與藤田梓是一對人人稱羨的金童玉女，鄧昌國的英俊挺拔和藤田梓的丰姿綽約，使這一對才華洋溢的夫妻檔享有極高的知名度，不僅經常在國內舞台上搭檔演出，也數度旅行海外巡迴演奏、指揮。

這一對才子佳人的故事，是從一九六〇年的一場音樂會開始的。一九六〇年，年輕美麗的日本鋼琴家藤田梓，應台北遠東音樂社江良規和張繼高的邀請，首次來台灣舉行演奏會，她精湛的演奏技巧讓台北的愛樂聽眾留下深刻的印象。就是在這次台灣之旅中，藤田梓遇到了她的「星星王子」。「星星王子」是法國作家聖艾修伯里（Saint Exupery）的名著《小王子》（La Petit Prince）的日文版書名，也是藤田梓最喜愛的一本書。

那時藤田梓被日本音樂界譽為是最年輕、最美麗和最傑出的女鋼琴

▲ 日月潭一葉扁舟上的儷影。

家，在經紀人的安排下，年僅二十五歲的藤田梓來到台灣這個異鄉舉行旅行演奏會，由於這是她第一次出遠門，因此接受台灣友人林寬的推薦，請鄧昌國擔任「保護人」，隨行接待照顧。藤田梓第一次見到鄧昌國，對他的印象非常好，覺得他一張高尚的臉孔笑起來便露出酒窩，顯得天真而溫柔地像少年一樣。台北的演奏會後，藤田梓在中南部也有好幾場獨奏會，剛好鄧昌國在東海大學有演講行程，於是倆人同行南下，一路上以英語交談，交換一些音樂知識，也聊到彼此生活瑣事。更多機會的相處，讓他們更深入地瞭解對方，鄧昌國發現這位日本小姐竟然充滿稚氣，具有藝術家的天真與熱情，而藤田梓則是訝異於鄧昌國的學識豐富、幽默風趣、儀表出眾、談吐不俗，年紀輕輕就當了國立藝專的校長。

在高雄的演奏會後，因事無法前往聆聽的鄧昌國，不忘捎來一束鮮花和一張精緻的賀卡，簡單的動作卻情深意長，深深地打動藤田梓的芳心。演奏會結束隔天，藤田梓在飛機上馬上給她的星星王子寫了一張美麗的明信片，謝謝他的照顧，這也算是彼此的第一封情書吧！而鄧昌國也隨即回信，之後兩人便

開始了「千里寄相思」的魚雁往返，他們把每一封信都編號，一年下來竟編到三百多號，還有數不清的電報與國際電話。鄧昌國很喜歡讀藤田梓的信，因為她總是在信裡畫上一些小貓、小狗的圖案，他認為藤田梓是一個奇特的典型，有一半性格和小孩子一樣，而她的愛好也是很孩子氣的。嚮往宇宙、熱愛星星的藤田梓則在內心為鄧昌國取了「星星王子」的暱稱，足見她對他的傾心。

　　雖然從相識到相愛，前後不過短短一個禮拜的時間，但一年的通訊傳情，更讓他們發自內心地認定已找到彼此的眞愛！鄧昌國曾感性地說：「也許很冒險，但我總認為這是姻緣，也許是上帝的安排，我們在通訊中從沒有提過婚姻，卻很自然地達到這一點……。」一九六一年三月二十六日，鄧昌國和藤田梓在台北中山北路聖克里斯多福教堂結婚，那是一間美麗的天主教堂，婚禮非常盛大，有數以千計的人前來祝賀。鄧昌國的母親在婚禮前兩星期去世，按照中國人的習俗，母親

◀ 藤田梓在台灣演出結束後返回日本，鄧昌國隨即寄去此張照片，並在照片上用法文書寫內心情意，千里寄相思。

過世一年內是不可以結婚的，但鄧昌國的父親卻非常開明，要他們按原定計畫舉行婚禮，還打趣地說：「馬上結婚，不然藤田梓可能會變心！」雖然是一句玩笑話，卻足見父親對這個未來媳婦的喜愛與接納。

婚後的藤田梓全心全意要扮演好台灣媳婦的角色，她學說中文、改穿旗袍，自己上市場買菜，庭院內的一草一木、廳室內的擺設裝飾，都出自她的慧心與巧手。鄧昌國曾滿心驕傲地讚美嬌妻說道：「藤田是一個藝術性極強的人，她從不錯過任何一項值得愛的事物，即便是野花野草也罷。她成名得又早又快，卻肯離開日本嫁到台灣，來適應我們的習慣，這不是容易的事，但藤田做得比誰都好！」

【有子萬事足】

這對新婚夫妻的第一個家是在台北市信義路四段，那時房子周圍還是一片稻田，後來搬到敦化南路復旦橋附近的敦化大廈，對面就是復興小學，在街角有一家順成麵包店，那是當時唯一的一家商店，周圍也都是田地，還有水牛漫步其間呢！然而，婚後生活的忙碌卻是難以想像的。鄧昌國擔任國立藝專校長，每天除了要開會、上課、演講，還得經常參加大大小小的宴會，陪同接待國王、總統、大使、部長、院長……等各種貴賓。

婚後第二年，第一個孩子南耀在喜悅的期待中誕生了，兩年後，第二個孩子南星也來臨，兩個小天使讓原本就溫馨浪漫

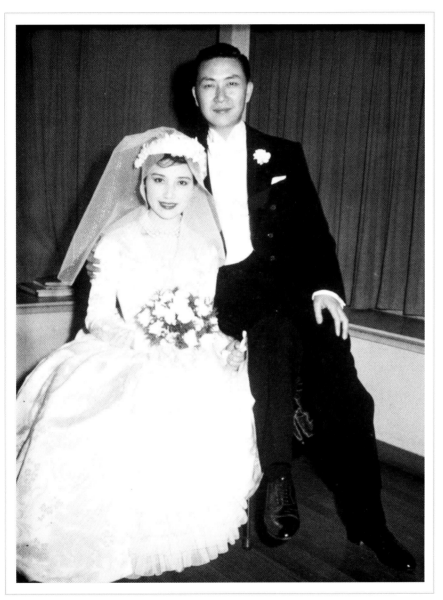

▲ 鄧昌國與藤田梓的結婚照。金童玉女的結合，蔚為樂壇佳話。

的家庭更添喜樂與滿足。有一段時間，鄧昌國早上在藝專擔任校長，下午去國立台灣藝術館兼任館長，整天工作下來，回到家裡就一直喊累，卻又馬上去看他的信件。他每天總是會有一大疊的信件，而且看信的時候精神就來

▲ 婚後的家居之樂，充滿溫馨與浪漫。

了，完全沉浸在裡面，不理會妻子和小孩。藤田梓有時候會氣到把他的信件藏起來，她希望丈夫回家第一件事是先抱抱她、抱抱孩子，而不是先抱信。鄧昌國還有個習慣，就是通常每天要花一個小時待在洗手間裡看報紙、雜誌，他認為在洗手間看報紙雜誌，是一件很享受的事。有一次藤田梓的母親來台灣探望他們，看到鄧昌國要去洗手間了，就說：「鄧校長要去洗手間了，小朋友要不要先去上個廁所？不然要等一個小時呢！」

鄧昌國的兩個孩子小學唸的是住家附近的復興小學，由於長子南耀是左撇子，學校老師一定要糾正他，藤田梓認為這樣的要求對孩子並不好，因此在小學四年級的時候讓他轉學到台北美國學校。然而，當時唸美國學校的後果是到八年級之後就無校可唸了，因為當時美國學校的學歷並不為政府所認可，而

且那時台灣男孩子因為需要服兵役，年滿十三歲就不能出國，為了孩子的將來，夫妻倆唯一的選擇就是送他們出國。當南耀在美國學校唸到七年級時，剛好鄧昌國很久以前申請美國移民的綠卡下來了，所以便趕在南耀滿十三歲之前送他到美國去。

那時候的情形，真的是現在無法想像的。要是鄧昌國辦移民離開台灣這件事被揭露了，可能就要天下大亂了，因為不但他的家世背景不允許他有移民的念頭，他在台灣社會的地位也確實非比尋常，再加上台灣當時的環境和氣氛，如果要離開台灣，就等於是不愛國的表現。然而，為了孩子的前途與發展著想，鄧昌國還是私下偷偷地申請移民到美國的手續。一九七五年，鄧昌國將兩個孩子送到美國之後，藤田梓也開始長期留在美國照顧兩個孩子，而為了避免招致批評，鄧昌國總是托辭說

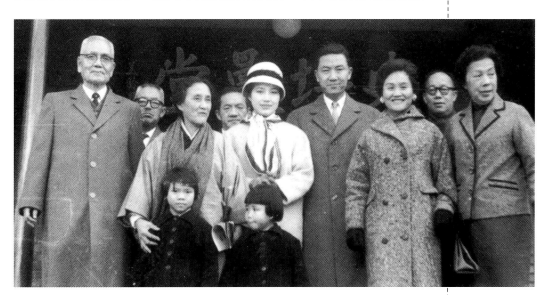

▲ 鄧昌國（右四）與藤田梓（右五）婚後與家族友人合影。左一為父親鄧萃英、左二為二叔鄧芝如、左三為藤田梓母親藤田美津子，右二為國樂家梁在平。

她在美國巡迴演奏。本來，鄧昌國打算過一陣子就去美國與妻兒團聚，但卻始終沒有成行。夫妻兩人為這件事情爭執過不知多少次，到底是家庭重要、還是事業重要？或許在鄧昌國的觀念裡，男人還是以事業為重吧！在台灣，他是音樂界的重要人物，雖然原本在美國有一些適合他的工作，現在也都錯過了，在找不到適合工作的情形下，夫妻倆人從此就分開兩地生活了九年。

由於父母都是樂壇馳名的音樂家，他們是否會希望孩子們能繼承衣缽呢？雖然兩個孩子在耳濡目染下，對鋼琴、小提琴、指揮、樂理都不陌生，甚至在父母替學生上課時，老大南耀會安靜地坐在一旁觀察和學習，等學生離去後，就裝模作樣地也彈琴或拉起小提琴來，而且姿勢還挺正確的，顯然很有音樂天份的樣子，但鄧昌國和藤田梓從來不會強迫孩子一定要學音樂。況且兩個孩子真正的興趣和天份是在理工方面，他們完全尊重孩子們自己的性向發展。現在兩個孩子都已經長大成人，唸完理工學院之後，也都成為美

◀ 充滿音樂的家庭，左起：鄧昌國、鄧南耀（6歲）、藤田梓、鄧南星（4歲）。

國西屋公司的工程師，而且是很優秀的發電專家。鄧昌國曾不只一次的表示：「學音樂太艱苦了，幸虧他們沒有選擇音樂為職業！」而談到兩個孩子，他總是一臉興奮地說：「他們真是太漂亮了，把我們的智慧、聰明、健康、美麗都吸收去了！」

▲ 1991年聖誕節在美國兒子家每年舉辦的家庭聚會，左起：次子南星、長子南耀、藤田梓、鄧昌國。

【永續的音樂之緣】

　　音樂讓鄧昌國與藤田梓結緣，舞台上的完美搭配演出，更是夫妻倆攜手經營音樂生活的豐美果實，但他們也曾在演出的合作上有過意見不合的時候。例如對於莫札特的音樂他們很能溝通，但對貝多芬的音樂，卻會意見相左，有時也會互相挑戰。浪漫派的音樂在情感的表現上是很重要的，而鄧昌國和藤田梓有時會有不同的表現方式，所以練習時就要相互妥協，這一次我聽你的，下一次換你聽我的。不過有時候，藤田梓會故意在舞台上不遵守協議，仍然堅持自己的表現方式，讓鄧昌國嚇了一跳。

　　音樂生活是鄧昌國與藤田梓婚姻生活中不可或缺的一部

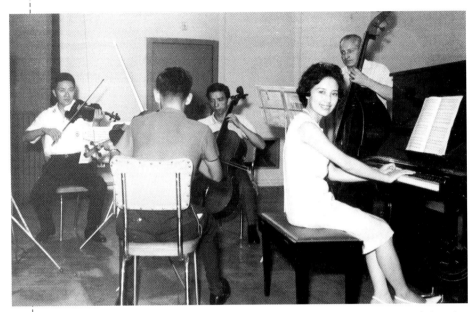

▲ 於中廣音樂節目錄音演奏舒伯特五重奏作品《鱒魚》：大提琴：張寬容、小提琴：鄧昌國、中提琴：梁銘越、低音大提琴：法國狄戎音樂院院長、鋼琴：藤田梓。

份，然而，夫唱婦隨的婚姻生活畢竟有甜美、也有苦澀。藤田梓說自己是急性子的人，像火一樣，而鄧昌國則如水一般溫和冷靜。鄧昌國喜歡安靜的生活，卻又不願藤田梓為他改變成為家庭主婦，因為藤田梓不只是鄧昌國的妻子，更是鋼琴家藤田梓，適合在光鮮燦爛的音樂舞台上發光發熱。維繫了十八年的婚姻，終究還是因為長期分居兩地而無法相互溝通與諒解，成為時代的犧牲品。一九七九年，鄧昌國和藤田梓羨煞世人的婚姻畫下了句點，留下不完美的結局，令人不勝唏噓！

在音樂舞台上，倆人曾經合作無間、完美演出過；在人生舞台上，倆人也曾如金童玉女、神仙眷屬般，引來無數稱羨與

傳頌。或許太完美的事情總是會招來上天的忌妒吧！婚姻從圓滿到殘缺，愛情從誓言相守到無奈離異，這中間的感情糾葛或許不是外人所能理解，情愛的浪漫與甜美消逝之後，留下來的恐怕只有難以追回的記憶了。屬於鄧昌國與藤田梓的浪漫故事依舊在樂壇傳頌，讓人感動的卻是在鄧昌國病重時，已經不是妻子的藤田梓仍陪著他四處求醫，夫妻緣盡，朋友緣起，也是難得。

鄧昌國曾寫了封信給兒子，希望他們不要追問父母離異的緣由，因為每個人的一生都是不完美的，總是會有一點矛盾、缺點。而鄧昌國給藤田梓的最後一張卡片，更足以顯現他對這

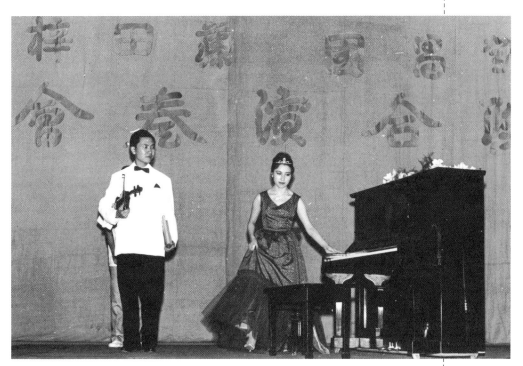

▲ 鄧昌國、藤田梓舉行小提琴、鋼琴聯合演奏會。

段異國婚姻的註解。那是一張一九八九年的聖誕卡，一般聖誕卡都是呈現溫馨團聚的圖案，但這張卡片卻是旅行的圖案，鄧昌國在卡片中解釋說，他感覺藤田梓總是在旅行，因此才特別挑了這個圖案，祝她旅行愉快而美好。簡單的文字中卻透露著隱約的遺憾與無奈……

主持「中華蕭邦音樂基金會」是離婚後的藤田梓最積極從事的工作。蕭邦一直是藤田梓最喜愛的作曲家，她愛蕭邦的音樂、愛他的天才，她的每場音樂會一定都會演奏蕭邦的作品。她認為蕭邦音樂的可貴之處在於「曲高而和眾」，任何懂音樂和不懂音樂的人都會喜歡蕭邦的音樂，而且蕭邦專為鋼琴作曲，在短短三十九年的生命裡，創作近兩百首作品，支支動聽。這些因素都讓藤田梓對蕭邦音樂愛不釋手，因此成立「蕭

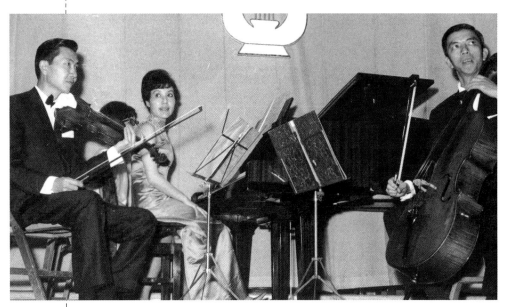

▲ 1970年3月，鄧昌國（左）、藤田梓（中）、張寬容（右）環島巡迴聯合演奏會。

邦音樂基金會」，推動音樂活動與教育，加強台灣與國際文化交流，是她數十年來一直想做的一件事。

一九八五年，藤田梓在國內音樂界、企業界與新聞界等諸多友人協助下，成立「中華蕭邦音樂基金

▲ 1972年，藤田梓於中視製作主持「音樂之窗」節目，與鄧昌國攝於棚內。

會」。基金會成立以來，不僅巡迴全台舉辦演奏會、講習會；而舉辦「國際蕭邦鋼琴大賽」，並由優勝者代表台灣參加「華沙國際蕭邦鋼琴大賽」，更是音樂界一大盛事。在藤田梓的努力與奔走之下，「中華蕭邦音樂基金會」加入了「國際蕭邦聯盟」，讓台灣成為世界上設有「蕭邦音樂協會」組織的七十多個國家之一。

藤田梓總是忙碌的，忙著演奏會、忙著教學、忙著蕭邦音樂基金會的大小事務，她可以說是嫁給了台灣，並以台灣媳婦自居，不斷在這片土地上散發自己對音樂的熱情。誠如音樂家許常惠所說：

「藤田梓在鋼琴的演奏與教學、國際性音樂交流以及對後輩的提拔貢獻上，肯定已在台灣新音樂的發展史中記下重要的一頁。」

昔沙世界

【遼闊的語文世界】

　　赴歐留學期間，緣於對西方歷史上凱撒大帝的崇拜，鄧昌國為自己取下「昔沙」（Ceser）為筆名。在他心靈深處，除了音樂之外，對文字與語言也特別敏感，他懷念特殊俚語，喜歡學習不同語言，更博覽群書、勤於筆耕，在他的內心世界，文學和音樂是融為一體的。

　　小時候在北平所聽到的一些用語，如今一件件逐漸銷聲匿跡，他為此惘然遺憾不已。例如：凡是外來的東西都加上一個「洋」字，「洋火」又叫「洋取燈兒」，就是火柴的意思，兒時在胡同裡常聽有人吆喝：「換洋取燈兒嗳！」只見街坊鄰居們就會拿出舊報紙、破銅爛鐵趕忙和小販換「洋取燈兒」；又如留聲機、唱盤在北平叫做「話匣

▲ 鄧昌國詩作〈請不要問為什麼〉手稿。

子」,「唱話
匣子」的也是
一種行業,業
者揹著一架鞋
盒大小的手搖
唱機,附帶一
支揚聲用的大
喇叭筒,沿著
胡同用兒童玩
具似的小喇叭
吹著,鄧昌國

▲ 鄧昌國著作《樂苑隨筆》、《音樂的語言》封面。

和兄弟們在庭院裡聽到了,總會央求母親讓「唱話匣子的」進
來唱給他們聽。還有一種「耍猴兒吏子」,其實就是木偶戲,
耍猴兒吏子的賣藝人挑一根扁擔,一邊是小戲台,一邊放著各
種道具人物,給足了錢,他就在街角或樹蔭下搭起戲台演起
來。

　　曾幾何時,這些老舊時代的東西都毫不留情的被淘汰了,
但是對於走過那個時代的人來說,每每想起總是難掩懷舊的情
愫。戴著三塊瓦的皮帽,穿著一身破棉襖的老頭兒,在寒風冬
夜裡吆喝著:「換洋取燈兒噯!」的聲音,在鄧昌國的記憶中
永難磨滅。

　　語言上,鄧昌國初赴歐洲前期只會中文、英文和法文,但
到了歐洲之後,勤學苦讀,走遍歐洲、南美各地,使他對於德

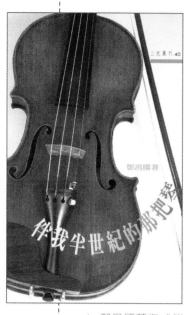

▲ 鄧昌國著作《伴我半世紀的那把琴》封面。

文、葡萄牙文、西班牙文、日文等各國語言均能琅琅上口，這是生活所需，也是興趣使然。精通英、法、德、葡、西、日六國語言，是他漂泊異鄉十年的另一項意外收穫，也幫助他日後在台灣推動藝術與各種工作時，得以發揮長才，進行成功的「國際文化交流」。

文字，記載了鄧昌國人生的歷練。他的文字著作所關注的範圍，廣博地一如他對各國語文的精通，從音樂、音響、建築、藝術、新聞傳播、歷史懷舊、地理環境、旅遊見聞、宗教信仰，乃至婚姻、青少年、老人……等問題，種類之多，展現其多方位關懷的文字特色，而字裡行間更是流露出藝術家不凡的文采。尤其在擔任中視副總經理任內，鄧昌國完成了一份「創設老人村社區之構想」方案，雖然無法得知鄧昌國撰寫此案的來龍去脈，但是以他一位音樂教育工作者的身份來看，居然能完成這樣頗有前瞻性的社會福利方案，足見他超越音樂藝術的廣博學識。

鄧昌國曾出版《樂苑隨筆》，集結七十篇有關藝文及音樂方面的見解；《伴我半世紀的那把琴》歷歷訴說自己如何走上音樂之路、如何在母親的分期資助下獲得第一把名琴，一生學琴的艱辛過往，娓娓道來，真實感人；《音樂的語言》則是著書立說的代表作，他以淺顯易懂的方式引導一般人進入古典音

樂世界，讓讀者瞭解古典音樂並非高不可攀，進而能夠聆賞古典音樂的堂奧之美；一首〈請不要問為什麼〉短詩，則道盡了他人生的價值與意義。

【另一方藝術天地──書法與攝影】

古代文化，詩、書、琴、棋融會貫通，自成一體。鄧昌國對於各類藝術均有少許涉獵，他認為藝術到了最高境界應是互通的，而他對「攝影」與「書法」則是特別偏好。

中國書法除了本身代表一種語言文字，書法史的演變也可以說是一部藝術史。中國書法不論何種字體，每一個字都可以自成單元，鄧昌國經常向外國友人比喻：「一個字就好像一個人，有的人瀟灑，有的人拘謹；有的人放蕩，有的人莊重；有的人健壯，有的人瘦弱，千變萬化。」透過一行字或一句詩，又可以欣賞字裡行間的韻律，隨著字意的變化，或大或小、或正或斜、或超出格線外，都有它的道理與用意，甚至哲理。

在諸多中國書法大家中，鄧昌國最欣賞的是有「書聖」之稱的王羲之，他最喜歡的就是王羲之的「初月帖」與「喪亂帖」，而其子王獻之的「地黃湯帖」也是他眼中的書法精品。鄧昌國欣

▲ 喜愛攝影的鄧昌國，將其視為音樂之外另一項抒發自我情感思想的藝術創作。

賞書法的方式有如對音樂家的理解，他認為懷素的「自敘帖」與「苦筍帖」、董其昌的「行草詩卷」、吳說的「游絲書」，其與音樂的節奏韻律有密切的關係，懂音樂的人應當沒有不喜歡這三位狂草書法家的。鄧昌國欣賞這些作品時，往往隨著筆劃的進行，由落筆處跟隨線條，其頓挫曲折或舒暢有如行雲流水，連呼吸都好像被控制住了。

　　儘管鄧昌國喜愛欣賞書法，而且自己也有一些作品，但是他自認沒有時間練習而難成氣候，因此「攝影」遂成為他在音樂以外，表達與抒發情感思想的另一種藝術創作。在一個偶然的機會裡，鄧昌國和三位業餘攝影家在國立歷史博物館舉辦了一次攝影聯展。這三位業餘攝影家分別是法學士曹浩賢、知名

▲ 鄧昌國攝影作品「春田耕罷輕煙飄」。

▲ 鄧昌國攝影作品「猶憶昔日立功時」。

外科醫師耿殿棟、知名建築師張紹載，他們是鄧昌國在音樂會、畫展、影展或是文藝座談會上以藝會友的君子之交。在這次攝影聯展中，鄧昌國共展出了將近三十幅作品，呈現出音樂家多才多藝的另一面。

　　從小時候玩柯達相機進而喜歡上攝影，鄧昌國取材的原則不光是注重美感，而是以與人、與生活發生關係的事物，作為取材的對象；憑著直覺，配合藝術美感來表現，讓人不單欣賞它的美，同時體會它蘊含的深遠意義，藉以激發人的想像力。例如一幅題名為〈美麗音像來處——莫嫌〉的作品，以重疊的電視天線為主體，鄧昌國認為它的線條組合，表現出一種建築的構圖美，一方面可以欣賞，一方面則影射電視帶給人們的生活壓力。或許我們很討厭家裡屋頂上雜亂無章的天線，但沒有它，電視上不會出現美麗的音像，既然它是我們生活的一部份，也只好「莫嫌」了。

　　有人曾問鄧昌國如何將音樂的意境放到攝影中去，他認為：「以靜態畫面來描述動態的時間藝術——音樂，是一件不太可能的事。但一幅流動抽象的線條也許可以表現某種音域的

片段；一幅畫或一張攝影作品所能帶來的情感上的激動與印象，也許在聆賞某一首樂曲之後也能帶來類似的感覺。」所以畫不能描述音樂，但可以傳達音樂的意境。

攝影與書法是鄧昌國的另一種藝術意境與世界，而音樂與文學則是藝術的本質，透過本質達到融會貫通。

【佛學與人生】

鄧昌國早年曾信奉天主教，但在歷經各式各樣的挑戰與挫折，嚐遍人生的酸甜苦辣之後，心境上逐漸嚮往中國佛教的慈悲濟世與老莊的淡泊名利，因此虔誠學佛，不僅勤讀佛書，也寫佛教的文章，還為「心經」譜了一首樂曲。一九九○年十月二十七日，佛教大師聖嚴法師應邀至加州矽谷弘法，鄧昌國特別前去聽講，感佩至深，之後寫了一封短信給聖嚴法師，同時附寄了自己的兩篇文章〈癡想與禪悟〉、〈佛牙與觀音顯靈〉，以及「心經」的樂譜。

鄧昌國認為活在世間，不論行、住、坐、臥，到處都可以做修行，不必特意到處鑽尋，遁世求證果。人有各種類型，求法也有八萬四千種，但不論哪一類法門，均離不開入世捨己為人的基本精神，也就是六祖慧能大師所說「佛法在世間，不離世間覺，離世覓菩提，恰如求兔角」的精神。

心靈的音符

「藝術真正的趣味，在於體會意境與感情聯屬的重要。藝術必須要進到藝術裡去，有時只能意會，不能言傳，它就是感動你，一如音樂是人類智慧情感昇華的結晶，可以把你帶到一個奇妙的世界，這個世界不是文字可以描述出來的，必須要真正用心去聽音樂，而且是全神貫注地聽，才能體會其中的曼妙，洗滌心靈。」

——鄧昌國

▲ 鄧昌國致聖嚴法師之信函手稿。

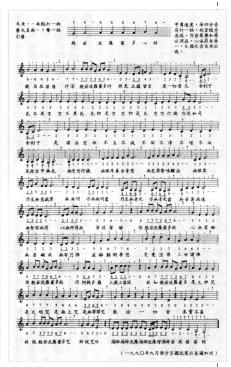

▲ 《般若波羅蜜多心經》樂譜。

鄧昌國曾言：「在整個宇宙中，人極為渺小微不足道，即使我曾站在莫札特最後一次演出的『史威琴根堡壘音樂廳』中指揮過，對歷史的回顧與懷念也不過如此而已。」

基於多年的佛學研究與自我修持，當得知自己罹患癌症時，鄧昌國坦然處之，對病情也始終樂觀面對。他認為人生終究只是一個過程，「成、住、壞、空」是必然的循環軌跡。鄧昌國曾說：「最幸福的人恐怕是一直有事做，一直對別人有所貢獻。人存在世界的意義，在於幫助需要幫助的人；以音樂家而言，當以音樂來美化人生，或做好樂曲給社會大眾。」

鄧昌國多采多姿的音樂人生，為生命做了最好的註腳。

退而不休

鄧昌國與藤田梓離
婚之後，由於長年的痛
風病症不適合台灣溼熱
的氣候，再加上當時他
在台灣音樂界的發展並
不順利，原本希望能夠
接任關渡的國立藝術學
院校長（現今國立台北

▲ 鄧昌國就是在友人家中看到這張照片，而對琳達留下深刻印象。

藝術大學）和國家音樂廳主任的職務，再為國家做一點事情，
但最後都沒有結果，失望之餘，鄧昌國決定退休，到美國定
居。

一九八一年秋天，一次友人聚會中，鄧昌國看到一幀照
片，裡面一位氣質婉約的女性的身影深深地吸引他的目光。友
人打趣地說：「如果你要找一位會在家裡等你回家，具有中國
婦女傳統氣質的女性，那麼就一定要去找Linda！」照片中的
那位婉約女子就是Linda（琳達），柳雪芳。

琳達的父親是山東人，從商，一九二○年代左右到日本發
展，後來中日戰爭爆發，回不了家鄉，又不願在日本住下去，

生命的樂章

因此就舉家遷往韓國。琳達於日本出生，在韓國接受教育，因此常讓外人分不清是日本華僑還是韓國華僑。當時琳達已經和外交官前夫離異，並在美國獨立生活，撫養三名子女長大。

在友人的介紹下，鄧昌國和琳達開始通信，兩年的魚雁往返，更加深彼此的瞭解。結識兩年後，一九八三年二月二十七日，鄧昌國和琳達決心白頭偕老，於是兩人以最簡單的方式，在洛杉磯法院公證結婚。這段婚姻在國內並沒有公開，原因是鄧昌國是知名的音樂教育家、大學教授，離婚、再婚的消息恐會損及他的聲望。

一九八四年，鄧昌國正式自中國文化大學退休，和琳達在

▲ 1983年2月27日，鄧昌國與琳達於洛杉磯結婚，決定走向白頭偕老之路。

▲ 1984年鄧昌國退休移居美國。

洛杉磯享受平靜喜樂的家庭生活。鄧昌國欣賞琳達的不多言語，喜愛待在家裡煮飯燒菜，但又擁有堅強獨立的性格；琳達則傾慕鄧昌國的直

▲ 1985年在舊金山，鄧昌國與琳達享受甜蜜的家居生活。

爽、坦白、熱情，言談舉止溫文，博學廣聞又有不脫童稚的活潑性情。

在加州定居的日子裡，經常與親朋聚會、品嚐美食、開懷暢談，是鄧昌國與琳達婚後的一大樂趣；種花賞花、攜手散步、讀書看報，更是夫妻生活最充實快慰的部份。一九九○年，夫妻兩人決定移居奧瑞岡州尤金市，計畫在這個有「樹城」之稱的美麗小城養老，享受完全退休的生活。

鄧昌國非常喜愛尤金市，曾寫下如此的詩句：「滿樹櫻花白如雪，遍地芊草綠成茵。」在這寧靜小城裡，鄧昌國有更多的時間寫寫文章、練練書法、整修花園，盡情享受家居田園之樂。

（詠尤金櫻花白雪）

滿樹櫻花白如雪
遍地芊草綠成茵

奧瑞岡廿出不材皆植直立植物生長尤金城子裡樹城唯身其中之一植物園美不勝收。

1991. 3. 鄧昌國手書

▲ 鄧昌國詩作手稿。

【飄送華夏樂音】

鄧昌國赴美定居之後，仍然熱衷於音樂活動，不僅開班授課，教了非常多的學生，也結合當地華裔音樂家組織樂團，十分活躍。

一九八四年九月十一日晚間，在洛杉磯蒙特利公園市政府議會廳，由十四位華裔音樂家聯合舉行了一場「室內樂音樂會」，這十四位音樂家有的來自中國大陸，有的來自台灣及香港，都是旅居在洛杉磯的華僑，其中包括已退休的鄧昌國。兩百多個座位的場地，卻擠滿了三、四百名聽眾，階梯上、走道邊，到處都是席地而坐的人。

遷居美國加州之後，鄧昌國發現韓裔和日裔美人在南加州都有自己的職業樂團；華人人口的比例超過他們，卻一直沒有音樂演奏團體。爲了加強華人社區的音樂藝術，鄧昌國積極聯絡當地的音樂家籌組樂團，而九月十一日的這場室內樂音樂會，正是他爲籌組「華夏愛樂管絃樂團」的暖身之作。

「華夏愛樂管絃樂

▲ 1985年華夏愛樂管絃樂團演奏會節目單。

▲ 鄧昌國退休後，在舊金山灣區授課的情形。

團」的首演於一九八五年四月舉行，團員包括小提琴家范聖寬、李牧眞、夏三多等人，都是南加州各樂團首席，迴響十分熱烈。華夏愛樂管絃樂團前後共舉辦過兩次大型演奏會，後來因爲團長鄧昌國移居北加州舊金山，樂團無以爲繼，便自動解散了，非常可惜。

然而，能夠在華人

▲ 「EAST MEETS WEST」中國交響音樂會節目單。

社區籌組華夏愛樂管絃樂團,證明海外僑民也能聯合起來演奏貝多芬、莫札特等名曲,更使漂泊異鄉的華人能藉由音樂琴韻的共鳴,建立親密交融的感情。

【橋樑與使者】

一九八八年六月十日,北京音樂廳響起莊嚴雄厚的管絃樂聲,當指揮棒嘎然而止,掌聲經久不絕。這是鄧昌國指揮大陸中央管絃樂團,演奏台灣作曲家馬水龍的《梆笛協奏曲》的情景。能將這首充滿民族氣息的交響曲獻給久違的大陸聽眾,他感到由衷的高興。在全體樂迷熱烈的安可聲中,鄧昌國再度步上舞台,又指揮兩首「悲歌」,獻給這次未能前來現場聆聽的親友……

在北平出生,但大半輩子的音樂事業都在台灣發展的鄧昌國,對於海峽兩岸總是懷著特別的情感,他極力呼籲兩岸之間

▲ 海峽兩岸音樂家合影,右起:姚學言、鄧昌國、馬水龍。

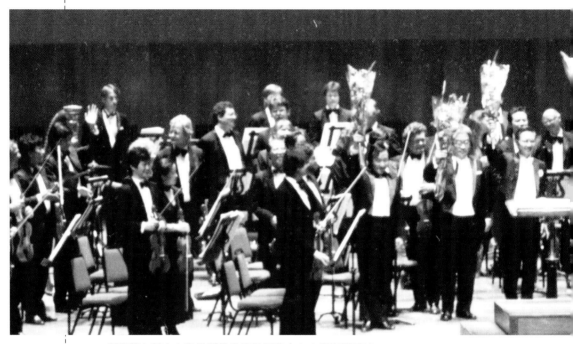

▲ 鄧昌國在舊金山戴維斯音樂廳指揮舊金山交響樂團演出。

進行藝術交流，而且身體力行。一九八七年六月，鄧昌國與大
陸音樂家李德倫在美國共同舉辦「中國交響音樂會」，介紹中
國與台灣作曲家的作品，獲得當地極大的迴響。當時鄧昌國就
想回大陸看一看，一年後果真如願以償。闊別北京四十年之
後，鄧昌國重返故土，一連串緊湊的活動安排讓他應接不暇，
接連不斷的拜訪、座談、參觀，他不但和大陸著名藝術家吳作
人等人會面，也探望了大學時的老師老志誠，和北平師大老同
學聚首；最難得的是與久別的大陸親人團圓，使得鄧昌國難掩
興奮激動的情緒。

好不容易回中國大陸一趟，鄧昌國自然不會只滿足於一場

演奏會，因此在演出前後分別拜訪了中國劇院、北京師範大
學、中國音樂協會、北京師範學院音樂系等，進行不同內容的
交流參訪；母校北京師範大學聘他爲該校的客座教
授，並邀請他參加中國音樂協會舉辦的座談
會，大陸著名音樂家呂驥、李德倫、劉德
海、韓中杰等二十多人與鄧昌國相談甚歡，
不約而同地談到希望兩岸音樂藝術能夠自
由交流；在北京師範學院音樂系，鄧昌國
則舉辦了一次題目爲「台灣的音樂教育與音
樂生活」的講座。

　　離開北京之後，鄧昌國和二姐淑媛、二哥

心靈的音符

「海峽兩岸雖然體制不同，從藝
術角度看，繼承的都是一個傳
統。現在兩岸從事音樂藝術的力
量加在一起，都不一定能在世界
樂壇做出什麼成績，如果分開了
更沒有辦法。因此我希望我是一
個橋樑，在以後兩岸的音樂交流
中做些傳遞工作。」

　　　　　　　　——鄧昌國

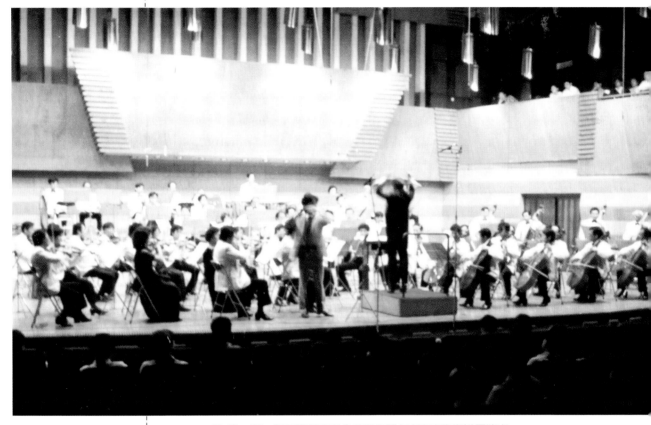

▲ 1988年6月10日，鄧昌國在北京音樂廳指揮北京中央交響樂團演出。

健中繼續前往西安、蘇州、南京、上海各地旅遊。為期一個月
的大陸之旅，鄧昌國行囊滿滿，也帶著許多理想返回美國，希
望在身體健康許可下，自己還能為中國大陸和台灣兩地同胞有
所貢獻。誠如在北京的音樂座談會上，鄧昌國語重心長地表
示：「我希望我是一座橋樑，把藝術交流的路打通；我希望我
是一個使者，這次來大陸，也是為爭取實現藝術交流做貢
獻。」

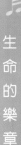

【移琴默化】

一九八九年十二月十六日，為了慶祝鄧昌國六十六歲生日，他的學生們特別為他舉行了一個別開生面的生日宴會，並且在隔年的一月八日舉行了一場師生演奏會，這一場演奏會也是鄧昌國最後一次站在舞台上演奏小提琴。

帶著一點睽別的情怯，以及滿懷對學生濃厚的謝意，鄧昌國首先以莫札特膾炙人口的《C大調小提琴鋼琴奏鳴曲》獻給聽眾，慢板浪漫，迴旋曲生動，令人低迴不已；貝多芬的《春之奏鳴曲》則是充分表現曲中無限的天籟；最後在布拉姆斯

▲ 1988年，鄧昌國（前排中）重返母校北京師範大學訪問。前排左二為二姐鄧淑媛，左四為鋼琴老師老志誠，右一為江文也夫人吳韻真，右二、三為二哥鄧健中夫婦。

▲ 1990年1月8日，鄧昌國（右一）於「封琴」告別演奏會後與演出人員合影。

《d小調奏鳴曲》鬱重的慢板中，鄧昌國的琴音輕輕地畫下休止符。

從演奏舞台上完全退休之後，鄧昌國仍然無法閒居下來，享受清靜的晚年生活。正所謂「閒居非吾志」，鄧昌國始終無法忘情於音樂藝術，以及眾多學生的殷殷期盼，於是又再度拿起小提琴，希望將自己一生音樂教育的精髓留給後世子孫。他決定把四十多年來教學的經驗，扼要的用錄影帶的方式介紹出來，以提供想學提琴的人一項參考指引。

鄧昌國製作這套《小提琴演奏法指引》錄影帶的方式，是盡量用最清晰的分析方法，來解釋拉提琴的左手、右手、各類技巧的演奏法，還有一些困難的問題該怎麼解決。在可能範圍裡，他會盡量自己或由學生來示範，並運用一些圖片跟譜例穿

插其中,希望大家觀看錄影帶的介紹之後,先有一個基本的認識跟了解,然後再慢慢按照練習曲來練習。

曾形容自己是「今天有了理想,明天就要實行的人」,鄧昌國於一九九一年初終於完成這套錄影帶並公開發行,他衷心期盼這份心血結晶能夠推廣到台灣、中國大陸以及全球有華僑子弟的地方。一生抱著小提琴走過世界各地舞台的鄧昌國,如今雖然已由燦爛歸於平淡,但是熱愛音樂的心,卻仍然熾烈地燃燒著。

【姐姐的金婚】

在闊別半世紀之後,鄧昌國心中期盼已久的家族大團圓的美夢,終於在二姐金婚紀念聚會上實現了。經過幾年的策劃安排,分散各地的兄弟姐妹,在一九九一年五月,從世界不同角落聚集在美國華府。這項聚會的意義不只是慶祝二姐與姐夫的金婚,更是鄧家自從父母去世,以及中國大陸動亂阻隔自由世界四十幾年以來,唯一一次兄弟姐妹大團聚的機會。看到從未見過面的第二代、三代小輩,在廳中奔跑玩耍吵鬧成一團,中國舊式大家庭的親切溫暖,就在那短暫的相聚時刻裡流動,帶給每個家族成員無比的感動與日後恆久的懷念。

在金婚舞會上,鄧昌國刻意安排兩代能拉提琴的家族成員,全都站到舞台上表演《金婚式》合奏曲。只見站成一排的六位演奏者,有的白髮蒼蒼,有的青春洋溢,每一個人都興高采烈地全力拉奏,感人的場面,令人興奮難忘。家族中開始玩

提琴的始作俑者是二哥鄧健中，鄧昌國接棒第二，五弟鄧昌黎
第三，然後傳到下一代，南字輩中竟有人用功到拉琴程度已有
半職業化的水準。其中最棒的是二哥的小孩全會拉琴，令鄧昌
國內心無限感動，期盼這樣優良的傳統可以一直傳遞下去。

　　第二天在姐姐家的家祭，也是多年來未曾做過的儀式。當
父母遺像、香燭、供祭的荼餚擺上桌時，一種說不出的溫暖湧
現，親情的凝聚，讓鄧昌國激動落淚，彷彿看到父母就坐在眼
前，親切地看望著後代子孫們。而圍桌漫談，一幕一幕、一景
一景，多少童年往事，歷歷在談笑中呈現眼前，轉眼間又煙消
雲散，似實卻虛，似真又假，人生似乎就是如此，不可太認
真，也不能不腳踏實地一步一步走下去。因為有著這樣的人生
體悟，因此鄧昌國總是珍惜每一刻時光，畢竟許多事情是一去
不復返的……

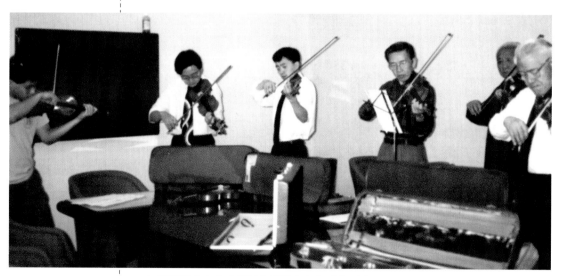

▲ 鄧氏兩代六人於二姐金婚慶宴合奏《金婚式》。

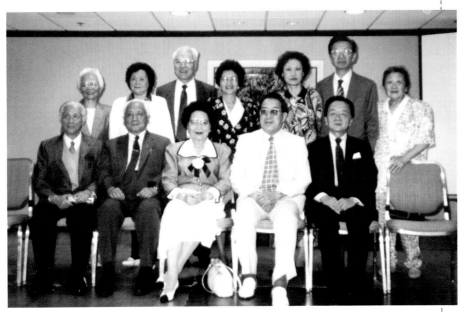

▲ 1991年5月慶祝二姐金婚，前排右起為三哥昌明、二姐夫、二姐淑媛、二哥健中；後排右二起為鄧昌國、琳達、五弟妹、五弟昌黎、二嫂。

【最後的饗宴】

一九九一年八月，正當欣喜於《小提琴演奏法指引》錄影帶終於完成之際，鄧昌國卻突然感到身體非常不舒服，起先以為是腸胃出了毛病，經醫師檢查後，懷疑是膽結石或胰臟炎，最後放射線檢驗結果發現，在肝臟部位有一個銅板大的黑點，很可能是肝癌。為了徹底檢查，鄧昌國多次到醫院報到，每次醫生都特別叮嚀檢查前一天不能進食。在最後一次檢查完畢後，他步履蹣跚地離開醫院，忍不住將先前準備好的飲料與餅乾拿出來充飢，並且一派樂觀地對陪同的友人說：「有癌細胞切掉就是了嘛！」

▲ 鄧昌國在台灣治療癌症期間，住在學生李純仁夫婦家中數月，此為鄧昌國治療結束後搭機返美，於桃園中正機場留影。

　　原本早在半年之前，鄧昌國就已接受台北市立交響樂團的邀請，預定在一九九一年九月三十日返台，在國家音樂廳指揮演出「莫札特的饗宴」音樂會。這場音樂會的曲目包括一首交響曲、一首小提琴協奏曲——由鄧昌國的得意門生簡名彥擔任小提琴獨奏、一首鋼琴協奏曲——由藤田梓擔任鋼琴獨奏，並由鄧昌國指揮他在二十年前所成立的樂團演出，極具意義。然而，日益消瘦疼痛的身體，每每使得鄧昌國難以進食與入眠，如此孱弱的身軀，如何能負荷大型演奏會的疲累消耗？

　　為了讓台北市交能早日另覓指揮，在百般思索下，鄧昌國還是決定取消返台指揮演出。這是一個很痛苦的決定，面對無數期待他回國指揮的樂迷，他卻必須忍痛放棄這可能是他最後一次在國人面前指揮大型演奏會的機會，也無法再與前妻藤田

梓同台獻藝，再續樂緣。

　　在奧瑞岡尤金市的醫院接受肝癌切片檢查之後，十月中旬，鄧昌國一個人回到台灣，在追隨他最久的學生李純仁夫婦的妥善照料下，先後到三總和榮總進行三個月的檢查治療，那時才發現確實的病症是胰臟癌，但為時已晚，而且胰臟癌可以說是最難治療的癌症，胰臟不僅小而且位在人體深處，不像肝臟那樣可以用割除腫瘤部位的方式來治療。後來聽說美國華府的醫院有新的療方，因此在前妻藤田梓陪同下，他又返回美國，希望嘗試一種還在實驗階段的藥，但院方擔心他體力無法負荷而放棄。即使如此，鄧昌國仍不放棄四處求醫，原本在藤田梓的安排下打算再赴日本治療，然而終因病情惡化而無法成行……。

▲ 鄧昌國書信手稿──致李純仁教授（生前最後一封書信）。

面對癌症的病痛，晚年潛心學佛的鄧昌國早已坦然處之，在西醫束手無策的情況下，他開始接受中醫漢藥的治療。臥病期間，鄧昌國將一些剪報和三篇手稿委託好友，代爲在台灣出版一本小集子《伴我半世紀的那把琴》。他說：「這也許是我最後一本小集子（希望不是）……，十幾年來零零星星寫了些不成系統的雜文，部份也可代表我的工作和我的人生觀……，算是給親友的紀念品吧！」話語中流露出絲絲的無奈與感傷，而趴在尤金市陶德街寓所的病床上，一字一句所寫下的「序文」，則是蘊含了深沉的歷史感，對中國的未來充滿了期待。

　　在生命最後的時日裡，鄧昌國將他的堤波威名琴送給學小提琴有成的五弟之子南豪，希望人去琴永不歇。他製作的小提

▲ 「鄧昌國教授紀念音樂會」節目單。

琴教學錄影帶，則交
給他的學生，也是現
任文化大學音樂系教
授的李純仁，代為處
理在台灣出版發行的
相關事宜。他所收藏
的書、譜、音樂帶，
以及一把珍貴的中國
古琴，全部捐給文化
大學音樂系。他留在
台灣的其他私人財
物，則是委託在台灣
的親密女弟子陳瑞鶯
全權處理。陳瑞鶯是
台北市立交響樂團早
期團員，和鄧昌國之
間有著長達二十多年

▲ 1992年4月1日，鄧昌國追思聚會於奧瑞岡州尤
金市舉行。

亦師亦友的情誼，藤田梓和兩個小孩在美國長期居住期間，鄧
昌國的生活起居多由陳瑞鶯細心照料。在鄧昌國病重時期，曾
經寄給陳瑞鶯一封類似遺囑的信函，一一交代自己身後之事，
可見彼此之間感情的深厚。

　　此外，為了感懷文化大學創辦人張其昀的知遇之恩，鄧昌
國曾想在音樂系設立獎學金，一方面紀念創辦人，一方面也為

▶ 「鄧昌國逝世七週年紀念音樂會」節目單。

自己在音樂方面留一點貢獻。最後在考量實際情況下，在文化大學成立了「紀念張其昀先生獎助音樂出版基金」，以贊助音樂相關出版品。即使在生命的最後一刻，鄧昌國仍心繫國內的音樂環境與發展，令人動容。

　　一九九二年三月三十日，鄧昌國安詳地在家中病逝，享年六十九歲。

　　回顧鄧昌國一生的音樂之路，儘管璀璨輝煌，但總是本著藝術家的純真本色，並且始終保有樂觀的心，對人生充滿理想色彩；即使晚年病痛纏身，依然談笑風生，對生命充滿希望。

　　鄧昌國留給時代的，是一個執著浪漫的音樂家典範，一則無可取代的深情記憶。

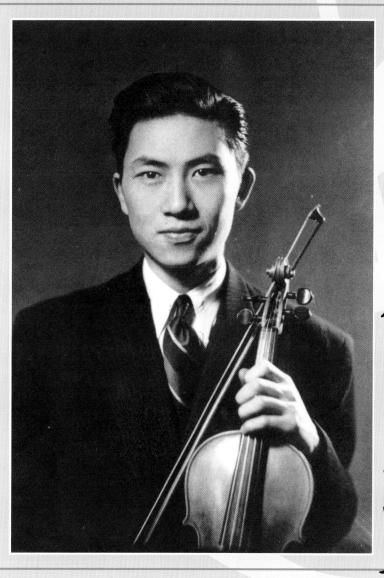

過荒漠而花開沿途

藝術墾荒者

　　鄧昌國在他的音樂人生中，曾扮演過小提琴演奏家、交響樂團指揮、音樂教育學者及藝術行政工作者四種角色。自一九五七年奉召回台服務，三十年的歲月裡，鄧昌國在不同階段，以不同的角色活躍於台灣的社會，從時勢與社會環境來看他在台灣音樂發展上的影響，大致可以歸結出三個方向。

【音樂荒漠的耕耘】

　　雖然鄧昌國出身教育世家，但在他身上卻絲毫不見權貴子弟的驕氣，反而是深具中國傳統儒士風範，又兼有音樂藝術家的浪漫情懷。回顧他的種種作為，確實是做到了「言之容易，行之不易」。早期他和夫人藤田梓女士及好友司徒興城、張寬容、薛耀武等人的室內樂演出，提倡了台灣「專業演奏」的風氣；由他創設的天才兒童出國進修辦法，先後造就了陳必先、楊小佩、陳郁

▲ 鄧昌國拉奏小提琴的神情。

秀、簡名彥、胡乃元、辛明峰、林
昭亮、陳泰成……等揚名國際的華
人音樂家。在經濟困窘的情況下，
他先後創立了北市和台視兩個交響
樂團，首開今日台北市文藝季先
河；在主持國立藝專期間，他則將
這個學校由學生必須站著吃飯的慘
澹環境，改造成為培植藝術人才的
搖籃。

　　許多的不可能，在鄧昌國手中
都轉化為可能。是什麼原因，讓鄧
昌國能夠在台灣這片音樂荒漠完成
了如此多采多姿的成就？父親的庭
訓：「自強原天性，服務即人生。」
應該就是答案吧！鄧昌國終身奉行

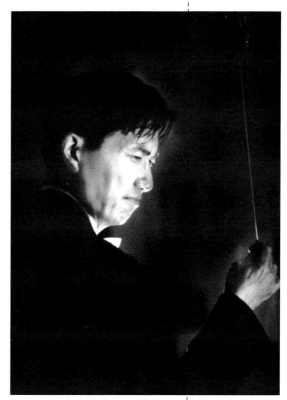

▲ 鄧昌國指揮時的專注神情。

著這兩句話，也因為這項行事準則，讓他毅然決然拋棄異國他
鄉豐厚優渥的音樂環境，回國擔負起墾荒闢地的老農工作。韻
律悠揚的音樂世界固然令人沉醉，但在追求理想的道路上，總
不免遭受種種挫折，然而鄧昌國憑著一股衝勁與滿腔熱情，毫
不氣餒地承擔起所有的打擊，甘之如飴地接受種種磨練。

【專業環境的建立】

　　好人才是在好的環境中培養出來的，就如同大樹需要豐沃

的土壤、陽光、水的滋潤一般，音樂的環境包括制度法令的建立、教育環境的營造、及健全樂團生態的養成，而鄧昌國在這三項重大文化工程上，均依照著自己的理想，在一步一腳印的努力耕耘下，經營出一片天。教育是百年的工作，鄧昌國一方面汲汲經營國立藝專，希望能朝歐美「音樂學院」、「藝術學院」完善的制度努力；一方面採取緊急措施，制定「資賦優異音樂天才兒童出國辦法」，突破當時政治的限制，讓有才氣的青年才子能順利出國深造，為國舉才、為國育才。綜觀今天台灣音樂界的經營者，不乏當年受益於這項特殊制度的幸運兒，而國內的音樂學制也在眾多努力下，目前已有二十多所大學設立音樂系，台北藝術大學、台灣藝術大學及台南藝術學院，均達到專業音樂學校培養音樂人才的國際水準。鄧昌國早期奠基的努力，對台灣音樂教育的影響，可以說是有目共睹。

而在最能代表音樂水平的樂團方面，繼台灣省交後，鄧昌國創立的台北市立交響樂團、曇花一現的台視交響樂團，也在長達半世紀的歲月裡，擔負起台灣音樂素養水平提昇的重責。在這些樂團的影響下，國家樂團、國樂團、合唱團均順利創團，而當這些基礎文化

▲「鄧昌國、藤田梓、張寬容、林寬聯合演奏會」
節目單。

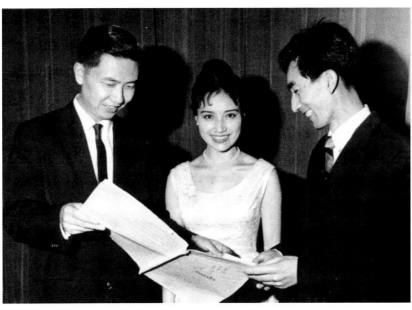

▲ 鄧昌國（左）、藤田梓（中）、許常惠（右）於1962年在香港演奏會前研究許常惠奏鳴曲樂譜。

▲ 「協奏曲之夕」音樂會節目單。

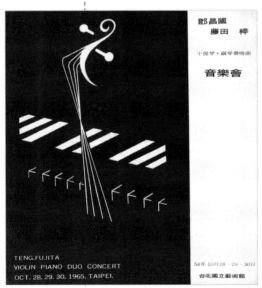

工程逐步奠基後，鄧昌國更有遠見地在六○年代初期，即與好友許常惠、夫人藤田梓及顧獻樑、韓國鐄共同發起「新樂初奏」運動，並由他主持的國立音樂研究所來推動，也與許多鼓勵創作的團體合作，使年輕一輩的作曲家獲得創作並發表的機會，鄧昌國伉儷精湛的巡迴演奏，也建立起台灣的演奏風氣。這種專業環境的建立，才是推動台灣音樂界向前走最重要的因素。

【社教的倡導】

除了前述對新觀念的倡導之外，鄧昌國更善用樂團的演奏、室內樂演奏、獨奏等各式音樂會，將音樂美化人生的影響力散播至全國各地。有別於一般音樂界人士，他更擔任廣播與電視兩種傳媒的重要職位，並且在這傳媒世界中製作高水準、高品質的音樂節目「音樂世界」、「音樂之窗」、

▲ 鄧昌國、藤田梓小提琴、鋼琴演奏會節目單。

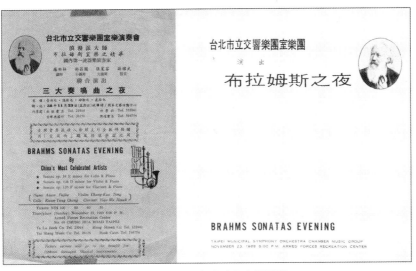

▲「布拉姆斯之夜」台北市立交響樂團室樂演奏會節目單。

「維也納時間」，不知伴隨多少人度過人生中一段美妙的音樂時光。除此之外，鄧昌國也經常在報章雜誌寫稿，並且四處演講，一方面企圖喚起民眾對於音樂與藝術活動的重視與喜愛，一方面也針對當時的台灣社會環境提出針砭。他的知識相當廣博，音樂、音響、美術、文學、語言、宗教信仰、建築、攝影、大眾傳播媒體……等都能侃侃而談，甚至跨越到社會福利領域，提出個人獨到的見解。

「文化即生活，生活即文化」，這在鄧昌國的理想中是一項艱鉅的目標，他以身作則，將藝術文化融入生活之中，透過攝影、書法、園藝、音樂、美術各個角度切入，留下生活的典範；由自身的力行，將抽象轉換成具象，讓人體會原來生活可以如此簡單又豐富，用心良苦，深深令人感動。

音樂教育家

【音樂教育的理念】

　　鄧昌國在台灣生活了三十年，音樂教育工作始終是他生活的重心，而在台灣設立一所專門的音樂學院，更是他最大的心願。就學術研究的立場來看，教育本身就是一種投資，是無形的人才培養，對於國家藝術水準的提高，應該是一項非常有意義的投資。

　　在鄧昌國的構想裡，音樂學校的設置可分兩種，一種是專門學校，採學分文憑制，可授予學士、碩士和博士學位；另一種是歐洲音樂院，通常沒有年齡限制，專門為培養演奏人才而設。好的音樂學校及音樂教育制度，最重要的不是設備，而是師資，音樂院必須重金延聘國外優秀的師資來校任教，才是要務，所以鄧昌國擔任藝專校長和文化大學藝術學院院長時，便積極透過各種管道禮聘國外音樂專家學者來台，由此可見他對專業音樂教育師資的重視。

　　音樂教育的另外一環是民族音樂、音樂學和音樂創作。鄧昌國認為這三者有一個共通性──要發揚自己的音樂，而不要盲目地崇拜西洋傳統。鄧昌國曾在建議教育部改良祭孔典禮時，提出建立一所國樂院的計畫，但並未被教育部接受，當時他的想法是，真正研究國樂應當嚴格地追尋古譜，研究古代音

樂演奏方式；在音樂學方面，音樂史的研究刻不容緩，太多的音樂史料已經在時間的推移下散失；而音樂創作更是一條最艱苦的路，作曲家終其一生未必能有一首流傳百世的作品，但仍必須對自己忠實，走出屬於台灣自己風格的創作之路。

總而言之，鄧昌國的音樂教育理念是專業訓練最為重要。藝術不同於其他通才教育，必須重視專業課程，所以他在國立藝專、文化大學或是國內外其他學校時，都在不忽略生活教育的原則下，對學生施予嚴格的專業訓練。

鄧昌國獻身音樂教育數十年，學生不計其數，而且遍佈世界各地，提到學生，他總是格外神采飛揚。他不僅愛護所有的學生，更以他們在各行各界有所成就為榮。他常勉勵學生，研究工作是無止盡的，獲得學位只是求知的一個階段而已，要不斷努力，才能更臻於完美境地。

【民族音樂與現代音樂】

對於現代音樂和民族音樂，鄧昌國有非常精闢的見解。在「新樂初奏」第一次演出時，他曾提出自己對現代音樂的看法：

「音樂是以音來表現思想情感的藝術，正如同文學是用文字；不同的音階、不同的和聲、不同的樂式如同不同的文字、不同的

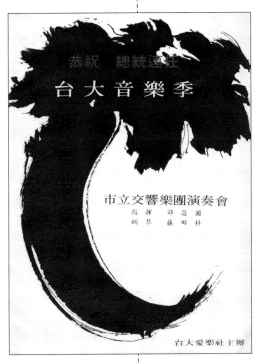

▲ 「台大音樂季」台北市立交響樂團演奏會節目單。

語言。各國話、各地方言，有的是彼此相近，一種由另一種蛻變出來，有的則根本起源不同，不管什麼話、什麼音樂，歸結不外乎用字或音來表達感情思想。西人把音樂也當成一種傳達意思的言語，故稱之爲『音樂的語言』（Language Musical）；自古宗教音樂起一直發展下來一套音樂語言，這種語言包括長短調音階領域內的各種對位和聲法則，曾經開出了無數燦爛的花朵，留在音樂史中成爲永古不朽的痕跡。

人類的文明進步了，工業化緊張的生活替代了農業社會平靜無變化的生活，在一種思想複雜、一切爭取速率的情形下，人們感覺到過去使用的音樂語言不能再表達他們今日的思想情感，於是乎產生了新的音樂法則，如十二音音樂、無調性音樂、電子音樂等難以令人了解接受的音樂。很多人以爲這些奇怪的音樂只是過渡時期的東西，但實際情形卻不然，我們的確到了一個新時代的階段，我們要開拓另一種新音樂的語言，全世界的音樂家都在奮力尋索追求，我們當然有興趣及義務去創造明日的音樂。」

雖然鄧昌國自己是研究西洋音樂的，但他的藏書裡卻包含了國樂、國劇、地方戲和民間樂曲，而且他也非常鼓勵研究音樂的年輕一輩，能以研究民族音樂爲主。

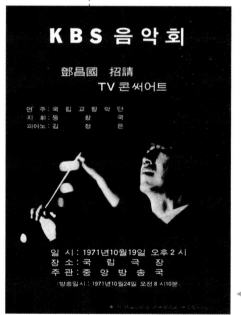

◀ 「韓國KBS交響樂團演奏會」節目單。

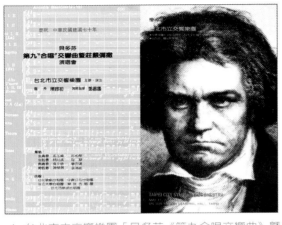

▲ 台北市立交響樂團「貝多芬《第九合唱交響曲》暨《莊嚴彌撒》演奏會」節目單。

▲ 台北市立交響樂團「歌劇選粹」節目單。

對於民族音樂發展的方向，他特別指出創作與研究兩個方向：在創作上，給大眾現代的、屬於自身的音樂，融合西洋派與學院派、綜合民謠與傳統樂，讓大眾能隨心而唱、而演奏、而聆賞，創造出真正屬於自己的民族音樂。

在研究工作上，鄧昌國認為中國的藝術大都強調所謂「意境」的表達，而不太重視「科學化」，但這並不表示中國的藝術是沒有學理的，因此他鼓勵學生將傳統歌曲與民謠，以最審慎的態度，當作一種專門的學術來研究，中國傳統樂曲裡唱腔上的婉轉、抑揚、頓挫，都是音樂領域裡豐富的寶藏。

鄧昌國在文化大學所指導的學生論文題目都是以本國音樂為主，例如：他曾指導郭長揚作〈中國藝術音樂中的民族部份分析〉、顏文雄作〈台灣民謠的研究〉、楊秀濱作〈平劇歌樂之研究〉（與俞大綱教授共同指導）、劉文六作〈崑曲研究〉

▲ 鄧昌國的個人藏書。

（與夏煥新教授共同指導）、李純仁作〈中國佛教音樂之研究〉（與釋曉雲法師共同指導）、張炫文作〈歌仔戲的音樂研究〉（與史惟亮教授共同指導），彭聖錦作〈古琴音樂之研究分析〉、孫靜雯作〈南管音樂之研究〉、陳啓成作〈琵琶音樂研究〉（以上三篇都是和莊本立教授共同指導）。

然而，如何延續民族音樂，鄧昌國有很深的使命感：

「民族音樂不像研究紅樓夢的『紅學』、『敦煌學』……等已經定了型，有範圍可劃定。我們的民族音樂比較零散、艱澀，趕不上外國的有系統，所以更需要採集、研究、整理。研究民族音樂，除了廣爲蒐集外，在實際生活中盡量沿用音樂本身的優點，才是眞正的發揚。傳統的民族音樂，如果它是值得被保存的，它會自自然然地被現代人採用，音樂研究者有必要將他個人的研究成果讓廣大民眾了解。事實上，吸收古老的音樂，會使我們有堅實的基礎。

音樂達到某一境界時，便是國際語言，人類生來多半是有藝術磁性，感應能力是一樣的。如果古老的音樂能感應人心，

就能被保存和發揚，這樣的整理，才算是『活』的。振興並延續民族音樂，必須從根做起，藝術不是短期就能見績效的，要時時注意栽培，用現代的方法，發揚傳統的精神，才是正途。」

【小提琴老師】

鄧昌國漫長的音樂人生中，扮演時間最久的角色是小提琴老師，從比利時皇家音樂院畢業後，他就開始了長達四十年的小提琴教學生涯。在台灣時，除了藝專和文化大學中的學校音樂教學，他也在自己家裡招收學生，數十年下來，真可以說是桃李滿天下。透過幾位學生的生動描述，我們能夠更深刻地了解，鄧昌國是如何稱職地扮演小提琴老師的角色，樹立起個人鮮明的形象，而成為當代傑出的音樂教育家。

呂信也

一部灰色的校車駛進了國立藝專的校門。

從後座的窗口裡，看見了溫和的笑容，點點的招呼。

車慢過了美工科、影劇科，也過了整個球場。

終於來到校長室前，慢步的步出了車門，

一天的工作也就從此開始。

昨夜的鄧老師、今日的校長，

鄧老師身為一位世界的提琴家，

面對著一位剛滿十四歲的提琴學生，

心底的期望正如我那時的驚奇與興奮。

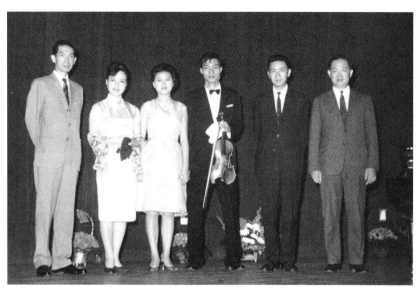

▲ 1965年9月27日呂信也演奏會，左起：辜偉甫、藤田梓、劉安娜、呂信也、鄧昌國、呂泉生。

音樂世界的我有如井底之蛙，

鄧老師帶回了提琴的科學，音樂的美妙，宇宙的藝術，

可想那時的我有多幸福。

在鄧老師的耐心教導之下，

井底之蛙的我也漸漸的借鏡察觀世界了。

鄧老師音樂的神力，

使我身如親眼親手接近了世界的藝術境地。

如今在藝術世界裡的我，在此高頌我的老師鄧校長，

「鄧老師，

　您的音樂教育貢獻點亮了宇宙的角落，

　您親切的愛心溫暖了冰冷的宇宙。」

靈感的律動

簡名彥

　　一九六○年代，台灣的交通不像今日發達，對一個從南投鄉下來的孩子而言，來台北學琴是何等艱辛！曾經，有老師因為我無法每星期固定北上上課而婉拒教學，可是，鄧昌國老師卻不厭其煩，無論我多久上一次課，總能孜孜不倦地教誨，從小學四年級到通過教育部資賦優異兒童甄試赴美求學為止。除了琴藝之外，鄧老師的和藹可親、平易近人、博學廣聞及風趣幽默，更是自幼就印象深刻，且影響我至迄今。

　　多年來我與鄧老師一直維持著親切而受益良多的關係，在幾封他給我的信中，不但師表風範、關懷之情溢於字裡行間，連一筆好字，都令我佩服得五體投地。鄧老師播灑在我心中的音樂種籽，讓我終生受用不盡，三十年亦師亦友的情誼，更使我不能忘懷，常感溫馨。

張文賢

　　早期台灣小提琴師資很缺乏，自鄧老師由歐洲返國後，由於他在演奏、教育、行政上的能力，加上年輕有熱忱，為當時台灣音樂界帶來了一番嶄新的氣息。很幸運在我學習的過程中，有相當長的一段時間接受他的指導。

　　鄧老師上課時從不發脾氣，態度溫和，但要求嚴格，不過卻非常有耐心，絕不會罵學生，最多是用字正腔圓的北京話說：「真是急死人了！」鄧老師真可說是一位溫文儒雅的書生，自幼在教育世家的環境中成長、薰陶，不但文筆學問出眾，又是位語言

天才，精通中、英、法等各國語言。而他的優雅氣質與修養，更是讓我們這群晚生後輩望塵莫及。記憶裡生活中的鄧老師很樸實、節儉，有一次老師家中需要添購冰箱，他直說二手的可以用就好了，不需要買新的。

私底下相處的時候，鄧老師對學生很照顧，對我們也有很深的期許，我要去歐洲留學的時候，就對我說：「學成了就早點回來啊！」因為我們算是台灣很早期的留學生，台灣的音樂發展需要更多的音樂人才投入。我從國外回來之後，鄧老師總是把他最好的學生交給我，讓我有機會容易發揮，而把比較有問題的學生留著自己指導。現在我自己當老師這麼久了，更加體驗其實真正有問題的學生，更需要資深老師更多的經驗與耐心來磨練。回想起來，那時鄧老師這樣做是有他的用意與道理。如今當我自己的學生學成回國，我也以同樣的理念來鼓勵他們。

鄧老師留歐多年，教學風格受過正統的訓練，莫札特和貝多芬是他喜愛的作曲家。大約一九七三年左右我在歐洲留學時，他正好要到德國海德堡指揮樂團演出，順道來維也納，剛好有一場音樂會由莫札特權威卡爾‧貝姆指揮維也納愛樂演出莫札特作品，那時他在維也納只有兩天的時間，但一直跟我說無論如何一定要去聽，可是早就沒有票了，只能買到站票，結果他竟然說：「好吧！就去站吧！」夏天歐洲的音樂廳都是沒有冷氣的，整場站下來真是不得了！然而鄧老師卻不以為意，直說：「這個音樂真是太美了！」

靈感的律動

張渝役

　　很清楚地記得頭一次去鄧老師府上，出乎意料地看到師母與老師都那麼年輕。心目中的名家都是白髮蒼蒼、弓著背、低沉的嗓子，沒想到老師又高大，又年輕瀟灑。大哥先上課，老師改正他的姿勢，我的弓法與姿勢比大哥還糟，老師費了很大力氣，用很多輔助運動，才把錯誤糾正過來。雖然如此，老師一點也沒有不耐煩或發脾氣，一直很和藹可親，一口北平話聽起來舒服極了。

　　老師是名師，高徒很多，我們初去時是小孩，人也生疏，技巧更談不上，只有戰戰兢兢，專心上課。老師上課坐在一旁，我們一定是用站的，要用腳打拍子，「口到、眼到、心到、耳到、手到、腳到」，一點也馬虎不得，甚至鼻子呼吸也要配合弓法與樂句的段落。老師教學很嚴格，但教學態度很溫和，正是「望之儼然，即之也溫。」使學生上課時，有自信地奏出自己的水準，也奏出了曲子的內涵。

　　一九六五年春天，母親離開我們父子五人，父親也因健康情形不佳而被強迫退休，家庭陷入絕境，學費沒有著落，如何繼續學琴？父親要我們向鄧老師請求繼續上課，等以後能賺錢再補還老師。老師的回信來了：「渝寧渝役二位同學：兩封來信均收到，星期日請你們下午三點來上課，學費可以不必繳了，因為你們環境特殊。祝進步。」我們又繼續學琴了，這是因為老師的同情，也給我們信心——「繼續學，會有成績的。」

到老師家上課，常常是從下午到日落才回家，每次站著練兩個多小時，心裡感到愉快極了，同時更感謝老師摒除其他工作，教我一個人用了那麼多時間。在我無法繼續學校學業的期間，有了一個學琴的機會與環境，我衷心感謝上蒼的安排，感謝老師的教導。

李純仁

大約是民國四十九年的舊事，頂著國立藝專校長的頭銜，與漂亮玉女的日本鋼琴家相互搭配，於台南市西門路的延平戲院舉行的「鄧昌國小提琴獨奏會」，是如何地風靡整個文化古都。那時正值中學生的我，有幸高坐樓上後排，心中的嚮往與對音樂的憧憬，有道是詩樣般的少年情懷。這般夢寐以求的偶像，沒想到會是數年後在文化大學音樂系裡的小提琴老師，除了慶幸之外，我當然是加倍的用功，在鄧老師的諄諄教誨之下長足進步，也因為年紀稍長，老師總是循循善誘，從不疾言厲色，這種教導方式是我一直到研究所畢業後最感念恩師的地方，能讓我在沒有壓力下順利的成長。

我在研究所就讀期間

◀ 亦師亦友的鄧昌國與李純仁。

參加了鄧老師所籌組的台視交響樂團，也在那時候初期的電視上亮相一番。研究所畢業後就到台北市立交響樂團服務，鄧老師是市交的團長兼指揮，在老師的帶領下融洽地從事一段漫長的演奏生涯。之後鄧老師離開市交到中視任職，我也回到文化音樂系任教，因緣際會數年後，鄧老師又到文化擔任藝術學院院長兼音樂系主任，直到離台赴美。

緬懷這段際遇非凡相聚的日子，恩師的胸懷、多方面縱橫的才氣、人格的修養、教學的溫馴，在在都是我一生學習跟隨的典範。恩師的情感表達方式，套用音樂術語，「就如古典樂派般含蓄，內斂而又豐富的表達風格，而非浪漫瀟灑奔放的熱力。」

有這麼一位亦師、亦父、亦友的老師導引我的一生，除了感恩之外，還是感念不已。

【琴藝傳承】

鄧昌國在晚年花費許多心血所完成的《小提琴演奏法指引》錄影帶，可以說是他一生小提琴教學的精髓。他在這套錄影帶中的前言曾說：

「六十年前我迷戀小提琴的音色，克服了許多困難，才得到父母的許可，學習這個最艱難的樂器。在國內國外，我追隨過不少老師，在學習過程上，不是很順利，吃過不少苦頭，當然談不上是天才型的提琴家。出

▲ 《小提琴演奏法指引》錄影帶。

▲ 《小提琴演奏法指引》手稿。

道之後，在各國教授小提琴，在多年教學中，逐漸體會到演奏法的各種基本要領。」

鄧昌國在錄影帶中以清晰的分析方法，來解釋拉提琴的左手、右手各類技巧的演奏方法，針對如何培養誘發孩子們的興趣，他認為要由欣賞交響樂、室內樂，尤其聆聽兒童們的演奏、合奏等開始，更能打動孩子們的心；加入團體有韻律的肢體活動、合唱團，讓孩子不知不覺中學到節奏、音感和美妙的旋律。而在學習過程中，左、右手在既獨立又合作的情形下，如何與全身取得平衡和放鬆，是拉好小提琴的關鍵。將比賽與上台演奏視為每一次的成長，而在每一次的成長中累積經驗；如何在面對聽眾時，創造與聽眾間集體的感動，才是音樂家心靈上最大的快樂。

一位如此細心的老師，將他一生的經驗、技巧與音樂，以誠摯的方式教導學生，而他的人格風範，更足稱難得的良師。

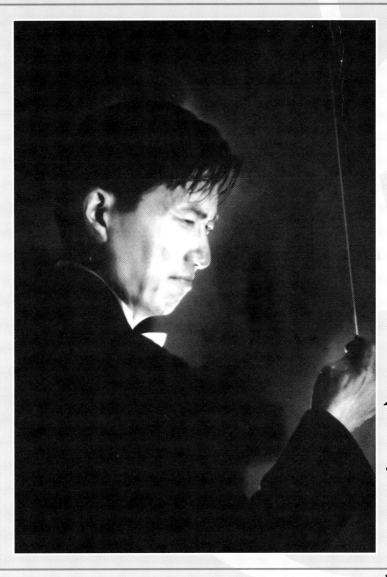

足聲留韻
空谷清音

鄧昌國年表

年代	大事紀
1923年	◎ 福建省林森縣（閩侯縣）人，12月16日出生於北平。父親鄧萃英為傑出教育家，曾任廈門大學、河南大學、北平師範大學校長；母親為高幼慧。
1930年（7歲）	◎ 進入北平北師附小就讀。
1934年（11歲）	◎ 11歲時接收二哥留下來的小提琴，開始按霍曼練習書第一冊自修。 ◎ 私下隨北師附小音樂教師張老師學琴。
1935年（12歲）	◎ 在北師附小校慶會上演奏小提琴。
1936年（13歲）	◎ 進入北平輔仁中學就讀。 ◎ 隨謝為涵（名作家謝冰心之弟）習琴。 ◎ 師事俄籍小提琴家尼可拉·托諾夫教授習琴，並擔任其助教翻譯。 ◎ 在中央電台音樂節目演奏小提琴。 ◎ 參加大學部合唱團，並參加大學部交響樂團擔任第二小提琴手，於校慶中演出。 ◎ 獲得第一把名琴──法國堤波威小提琴。
1940年（17歲）	◎ 準備報考師大音樂系，課餘自修柯政和《音樂通論》。
1941年（18歲）	◎ 以第一名考進北平師範大學音樂系，主修小提琴。系主任為張秀三、鋼琴老師老志誠、聲樂老師寶井真一、國樂老師蔣風之、理論作曲老師江文也。 ◎ 隨燕京大學音樂系主任許勇三學和聲對位。 ◎ 繼續追隨尼可拉·托諾夫教授鑽研琴藝。
1942年（19歲）	◎ 於師大校慶公開演奏法國堤波威小提琴，曲目是貝多芬《F大調浪漫曲》，由音樂系同學徐環娥伴奏。
1945年（22歲）	◎ 7月自北平師範大學音樂系畢業，於中學實習教授音樂課。
1946年（23歲）	◎ 5月18日在北京飯店舉行畢業演奏會，由鋼琴老師朱育萱伴奏，演出孟德爾頌《e小調小提琴協奏曲》、貝多芬《克羅采小提琴與鋼琴奏鳴曲》及一些小品。 ◎ 8月應北京大學胡適校長聘為該校音樂指導老師，負責講解音樂欣賞及領導合唱團。 ◎ 通過教育部自費留學考試，準備前往比利時留學。
1947年（24歲）	◎ 8月30日及31日，在上海中山公園與聲樂家葉如珍舉行夏夜納涼音樂會，由張雋偉伴奏，曲目包括克萊斯勒的《中國花鼓》及一些小品。 ◎ 由上海搭機飛香港，乘蘇格蘭皇后號大郵輪前往歐洲留學，同行學音樂的中國同學有張洪島、張昊、馬孝駿、費曼爾。 ◎ 進入比利時布魯塞爾皇家音樂學院，主修小提琴，先後師事杜布瓦教授和蓋特勒教授。 ◎ 利用暑假前往法國南部，隨名提琴演奏家狄波教授鑽研琴藝。

年代	大事紀
1952年（29歲）	◎ 9月自比利時布魯塞爾皇家音樂院畢業，完成著作《中國國樂器》。 ◎ 任盧森堡國家廣播電台交響樂團第一小提琴，並隨該團指揮彭希斯與另一名德國教授學習理論與樂隊指揮。
1954年（31歲）	◎ 9月應巴西交響樂團指揮卡瓦留之邀，到里約熱內盧費南德音樂院教授小提琴。 ◎ 在巴西大使沈觀鼎與船業鉅子董浩雲安排下，與費曼爾在大使館舉行音樂會。
1957年（34歲）	◎ 1月3、4日參加在巴黎舉行的「國際音樂教學會議」。 ◎ 6月16~22日參加在德國漢堡舉行的「國際音樂教育技術器材之應用會議」。 ◎ 9月15日，應教育部長張其昀之邀回國服務。 ◎ 9月19日，獲教育部頒贈金質藝術獎章。 ◎ 9月28日，國立音樂研究所成立，擔任所長。 ◎ 10月6日，邀集樂界人士座談商討國立音樂研究所成立初期工作大綱，並舉行記者招待會。 ◎ 10月23日，遠東旅行社（遠東音樂社前身）在台北國際學舍主辦鄧昌國返國後第一場小提琴獨奏會，由陳清銀伴奏，以為國立音樂研究所籌募基金。 ◎ 舉辦巡迴演奏會，由張晶晶、林橋伴奏。
1958年（35歲）	◎ 1月12日，國立音樂研究所附屬團體「青年音樂社」舉辦第一次音樂講座，由李抱忱博士主講，會後鄧昌國表演小提琴獨奏，天才兒童陳必先鋼琴伴奏。 ◎ 2月15日，國立音樂研究所發行《音樂之友》月刊創刊號，負責撰稿與編輯工作。 ◎ 4月1日，和張寬容、司徒興城、日籍教授高阪知武發起成立「中華絃樂團」，由鄧昌國擔任團長兼指揮。 ◎ 6月12日，中華絃樂團在三軍托兒所禮堂舉行首演，由團長鄧昌國指揮。 ◎ 7月1日，國立音樂研究所附屬團體「中華實驗國樂團」成立，鄧昌國兼任團長。 ◎ 9月27日，兼任國立台灣藝術館館長。 ◎ 9月28日，國立音樂研究所慶祝成立一週年，由所屬團體於國立台灣藝術館舉行聯合音樂會。 ◎ 10月4日起，在台中市中山堂及台南市舉辦三次「鄧昌國小提琴獨奏會」，由張晶晶鋼琴伴奏。 ◎ 10月24日，前往法國巴黎出席聯合國教科文組織主辦的第七屆「國際音樂會議」，將李志傳發明之〈六線譜〉論文分贈各國代表。 ◎ 10月25日，在國際音樂會議「各民族的音階」專題討論中發表演講「中國音樂的歷史與音階」，並應邀前往美國出席全美音樂學校聯合會年會。 ◎ 11~12月間赴比利時、美國、日本等地考察音樂教育，並於12月16日返國。 ◎ 12月21日，國立北平師範大學旅台校友慶祝母校56週年校慶，於台北第一女中禮堂舉辦校慶音樂會，校友鄧昌國、計大偉、黃建、鄧友瑜均參加演出。 ◎ 12月21日，擔任中國青年反共救國團主辦之青年獨唱比賽評判委員。
1959年（36歲）	◎ 1月19日，於青年音樂社本年度第一次社員音樂會主講「歐美音樂教育」。 ◎ 3月13日，應台北美國新聞處邀請演講「美國音樂教育觀感」。 ◎ 4月2~7日，國立音樂研究所暨國立台灣藝術館為慶祝第十六屆音樂節，舉辦為期

年代	大事紀
	六天的聯合音樂演奏會。4月6日的音樂會，鄧昌國以小提琴演出莫札特《G大調提琴鋼琴奏鳴曲》，陳芳玉鋼琴伴奏；4月7日的音樂會，鄧昌國則指揮中華絃樂團演出巴哈《小提琴二重奏c小調協奏曲》、德布西《夢幻曲》、柯里利《大協奏曲第六號之八》。 ◎ 7月2日，受聘為國立台灣藝術學校校長。 ◎ 7月15日，指揮中華絃樂團於台北實踐堂演出。 ◎ 8月28日，接待來台考察的菲律賓師範大學教授羅吉斯夫人參觀國立音樂研究所。 ◎ 11月10日，台灣大學純誼合唱團成立大會，應邀蒞會演講。 ◎ 12月起，擔任國立編譯館音樂名詞審查委員之一。 ◎ 擔任美國國務院專家研究考察藝術教育。
1960年（37歲）	◎ 美國新聞處1月30日在台北國立台灣藝術館、1月31日在高雄美國新聞處禮堂舉行「室內音樂會」，曲目包括古典及美國近代作品，並發表許常惠三重奏作品《鄉愁三調》，由鄧昌國（小提琴）、張寬容（大提琴）、林橋（鋼琴）演出。 ◎ 3月29日，教育部教育廣播電台開始播音，與國立音樂研究所合作播出推廣音樂教育的「音樂與生活」節目，由鄧昌國主持。 ◎ 4月，擔任革命實踐研究院輔導委員。 ◎ 6月14日，國立音樂研究所主辦「許常惠第一次個人作品發表會」，鄧昌國擔任《鄉愁三調》、《五重奏曲》之小提琴演奏。 ◎ 7月，國立台灣藝術學校改制為國立台灣藝術專科學校，續任校長。 ◎ 發掘名作曲家李泰祥，促成其由藝專其他科系轉入音樂科。 ◎ 率領國立台灣藝術館國劇團訪問泰國。 ◎ 因與美國國務院和美國新聞處關係良好，促成蕭滋博士和其他國際知名音樂大師來台任教。 ◎ 制定教育部「資賦優異音樂天才兒童出國辦法」，諸多音樂人才如陳必先、林昭亮、簡名彥等人得以在國際間展露才華。
1961年（38歲）	◎ 3月，與日籍鋼琴家藤田梓女士結婚。 ◎ 5月6日，與藤田梓在台中舉行聯合演奏會，並巡迴新竹、台南、高雄、花蓮等地演出。 ◎ 與藤田梓、張寬容、薛耀武組織「台北室內樂研究社」。 ◎ 與許常惠、顧獻樑、藤田梓、韓國鐄共同組成「新樂初奏」。 ◎ 擔任國立中央圖書館及故宮博物院研究發展委員。 ◎ 12月20日，「新樂初奏」舉行第一次發表會，鄧昌國和藤田梓演出《小提琴與鋼琴奏鳴曲》，此乃許常惠為祝賀鄧昌國和藤田梓新婚而作。
1962年（39歲）	◎ 2月27日，率團赴香港演出。 ◎ 7月，卸任國立台灣藝術館館長一職。 ◎ 12月11日，「新樂初奏」舉行第二次發表會「德布西誕生一百週年紀念音樂會」，演出中國現代與法國印象派作品，由鄧昌國和藤田梓演出德布西《小提琴與鋼琴奏鳴曲》。

年代	大事紀
	◎ 長子南耀出生。
1964年（41歲）	◎ 暑假期間，率領國立藝專師生赴金門前線勞軍演出。 ◎ 次子南星出生。
1965年（42歲）	◎ 8月，卸任國立藝專校長。 ◎ 9月，擔任教育部教育研究委員會委員。 ◎ 11月20日，指揮台北市立交響樂團在中山堂舉行首次演奏會。
1966年（43歲）	◎ 7月，擔任國家安全會議建設計畫委員會委員、中山學術獎學金審查委員及教育部 　　學術審議會委員。 ◎ 9月起，擔任日本大阪音樂大學客座教授。 ◎ 10月29日，出任中華學術院中國音樂協會會長。 ◎ 擔任中國文化學院《華岡學報》編審委員。
1967年（44歲）	◎ 7月，創立台灣電視公司交響樂團，並擔任指揮，推出「交響樂時間」、「你喜愛 　　的歌」節目。 ◎ 擔任中華文化復興委員會委員。 ◎ 與藝專學生楊璃莉演出小提琴、鋼琴二重奏。 ◎ 受聘擔任中國文化學院藝術研究所音樂組主任。
1968年（45歲）	◎ 擔任「中華民國音樂年」系列活動計畫國際合作組召集人。 ◎ 8月26~30日，擔任中國文化學院第一屆國際華學會議出席代表。 ◎ 9月4日，「台中師範學校試辦輔導特殊才能兒童計劃」在台中市教師會館舉行 　　「特殊才能兒童音樂演奏會」，由鄧昌國、藤田梓、張錦鴻、林寬、李淑德、陳郁 　　秀等人擔任評審。 ◎ 與鋼琴家藤田梓共同成立「東方藝術學苑」，招收音樂學生。
1969年（46歲）	◎ 5月，台北市立交響樂團正式獨立為樂團機構，擔任首任團長兼指揮。 ◎ 11月23日，與藤田梓、張寬容、薛耀武舉行室內樂演奏會「布拉姆斯之夜」。 ◎ 邀請日本愛樂交響樂團來台演出，並舉辦為期兩天的音樂講習會。
1970年（47歲）	◎ 7月，與藤田梓應邀赴日參加中、日、韓三國音樂教育會議，並同時舉辦演奏會， 　　曲目全為中國人作品，開日本音樂會之先例。 ◎ 10月11~14日，指揮台北市交首次環島巡演，演出孟德爾頌《芬格爾巖洞序曲》、 　　李斯特《第一號鋼琴協奏曲》、貝多芬《第七號交響曲》。 ◎ 12月16日，為紀念貝多芬二百週年冥誕，指揮台北市交聯合中廣、樂友、琴瑟、 　　台大、輔大等合唱團三百人於台北市中山堂，演出貝多芬《第九號交響曲》。
1971年（48歲）	◎ 1月，與藤田梓應邀赴日，與日本大阪愛樂交響樂團舉行三週旅行演奏。 ◎ 4月30日、5月1日「總統暨夫人茶宴各國使節音樂演奏會」，指揮台北市立交響樂 　　團在陽明山中山樓演出。

年代	大事紀
	◎ 5月11日、5月31日、6月2日指揮台北市交於女師專、淡江文理學院、輔仁大學舉行校際巡迴示範講解演奏會。 ◎ 7月3日「仲夏音樂欣賞會」，指揮台北市交演出莫札特《費加洛婚禮序曲》、李斯特《第一號鋼琴協奏曲》、西貝流士《芬蘭頌交響詩》、穆梭斯基《荒山之夜交響詩》、蓋希文《藍色狂想曲》。 ◎ 10月14日，出席在莫斯科舉行的國際音樂會議。 ◎ 10月29日「恭祝總統八秩晉五華誕音樂演奏會」，指揮台北市交演出。 ◎ 12月4日，指揮台北市交演出「莫札特逝世一百八十週年紀念演奏會」。
1972年（49歲）	◎ 5月20日「慶祝總統、副總統就職暨國父紀念館開館演奏會」，指揮台北市交演出貝多芬《第五號鋼琴協奏曲》、馬思聰《F大調小提琴協奏曲》。 ◎ 6月18日「大同工學院惜別音樂會」，指揮台北市交演出西貝流士《第七號交響詩》、華格納歌劇《紐倫堡的名歌手序曲》、約翰史特勞斯圓舞曲《維也納森林的故事》、貝多芬《第五號鋼琴協奏曲》。 ◎ 6月26日、27日「台北市交旅行演奏音樂會」，指揮演出孟德爾頌《芬格爾巖洞序曲》、韋伯《奧伯薩序曲》、貝多芬《第七號交響曲》、華格納歌劇《紐倫堡的名歌手序曲》。 ◎ 9月30日「台北市交室內樂演奏會」，指揮演出馬思聰《F大調絃樂四重奏》。 ◎ 12月29日「中正理工學院演奏會」，指揮台北市交演出蘇佩《輕騎兵序曲》、《詩人與農夫序曲》、華格納《名歌手前奏曲》、西貝流士《第七號交響詩》、柴科夫斯基《胡桃鉗組曲》、比才《卡門組曲》。
1973年（50歲）	◎ 5月6日「中韓文化交流特別演奏會」，指揮台北市交演出鄭熙務《主題與變奏曲》、馬思聰《山林之歌》、李相根《第二號交響曲》。 ◎ 卸任台北市立交響樂團團長一職。 ◎ 擔任中國青年反共救國團總團部副主任。 ◎ 前往德國海德堡指揮樂團演出。 ◎ 8月起，擔任中國電視公司副總經理兼新聞部經理，於任內陸續推出「音樂世界」、「音樂之窗」、「維也納時間」等純藝術電視節目。
1974年（51歲）	◎ 5月~11月，擔任美國華盛頓州史波肯「世界博覽會」中國館館長。 ◎ 10月12~18日，出席「亞太音樂會議」，發表〈目前中國國內音樂教育與活動情形〉論文。
1975年（52歲）	◎ 10月於《華岡藝術學報》發表〈建築音響與劇院〉論文。
1976年（53歲）	◎ 1月16日，指揮台北市交和台北市教師合唱團演出舒伯特清唱劇《羅莎曼》、貝多芬《第七號交響曲》、《第五號鋼琴協奏曲「皇帝」》。 ◎ 3月，和耿殿棟、張紹載、曹浩賢在國立歷史博物館舉行攝影聯展。 ◎ 8月，出版《樂苑隨筆》。 ◎ 11月26日，第二屆「亞太音樂會議」在台北舉行，鄧昌國擔任大會主席，並發表〈傳統中國音樂在現代音樂創作上應用的困難〉論文。

創
作
的
軌
跡

年代	大事紀
1978年（55歲）	◎ 6月，擔任中國文化大學藝術學院院長。
1979年（56歲）	◎ 7月，擔任亞洲文化中心亞洲音樂會議秘書長。 ◎ 11月至12月擔任「亞太音樂會議」主席，發表「中華民國台灣音樂教育」專題演講。 ◎ 與藤田梓協議離婚。
1980年（57歲）	◎ 7月8~12日，「國際亞洲音樂研討會」於台北圓山飯店舉行，鄧昌國擔任大會秘書長。 ◎ 7~8月，擔任中華民國新聞界中南美友好訪問團團長，訪問厄瓜多、祕魯、智利、烏拉圭、巴拉圭、巴拿馬、哥斯大黎加、瓜地馬拉與阿根廷等九國，並獲哥國政府文化部頒贈榮譽獎狀。 ◎ 擔任中華民國空間藝術協會理事長。
1981年（58歲）	◎ 5月11日，客席指揮台北市立交響樂團於國父紀念館演出貝多芬《合唱交響曲》與《莊嚴彌撒》。 ◎ 7月，在中國廣播公司第二調頻廣播網開闢音樂欣賞節目「音樂世界」。 ◎ 11月24日赴韓國訪問，並獲成均館大學贈予榮譽哲學博士學位。 ◎ 擔任中哥（哥斯大黎加）文經協會理事長。
1982年（59歲）	◎ 7月17~23日參加美國舊金山州立大學第二屆「亞太區域藝術教育會議」。
1983年（60歲）	◎ 1月，參加中國文化大學音樂系暨華岡藝校西樂科教授在台北國父紀念館和高雄中正文化中心舉行之聯合演奏會。 ◎ 2月，參加中國文化大學音樂系暨華岡藝校西樂科教授連袂赴金門前線舉行之春節特別演出。 ◎ 7月5日、6日，客席指揮台灣省立交響樂團音樂演奏會，演出莫札特《費加洛婚禮序曲》、柴科夫斯基《小提琴協奏曲》、貝多芬《第八號交響曲》，小提琴獨奏鄧南豪為五弟鄧昌黎之子。 ◎ 與華僑柳雪芳（鄧琳達）女士結婚。
1984年（61歲）	◎ 自中國文化大學退休，赴美西加州洛杉磯定居，繼續從事音樂教學。 ◎ 9月11日，聯合十四位華裔音樂家於洛杉磯舉行「室內樂音樂會」。
1985年（62歲）	◎ 創辦華夏愛樂管絃樂團，並於4月13日指揮該團於東洛杉磯學院大禮堂演出春季演奏會。
1987年（64歲）	◎ 3月出版《音樂的語言》。 ◎ 6月12~13日舊金山戴維斯音樂廳「中國交響音樂會」，客席指揮舊金山室內交響樂團，並與中國大指揮家李德倫同台演出。
1988年（65歲）	◎ 6月10日，應北京中央交響樂團之邀客席指揮，演出孟德爾頌《芬格爾巖洞序

年代	大事紀
	曲》、貝多芬《第八號交響曲》、《卡門序曲》、《最後的春天》以及馬水龍《梆笛協奏曲》，由尹志陽擔任梆笛獨奏。 ◎ 獲聘為母校北京師範大學音樂系客座教授。在北京師範學院音樂系及西安音樂學院專題演講「台灣的音樂教育和音樂生活」並指導教學。
1990年（67歲）	◎ 1月8日於舊金山舉辦封琴演奏會，演奏莫札特《C大調小提琴、鋼琴奏鳴曲》、貝多芬《春之奏鳴曲》、布拉姆斯《d小調奏鳴曲》。 ◎ 遷居奧瑞岡州尤金市。
1991年（68歲）	◎ 在美國出版《小提琴演奏法指引》錄影帶。 ◎ 在奧瑞岡州尤金市立醫院接受檢查，證實罹患胰臟癌末期。 ◎ 10月返台，先後在三軍總醫院、榮民總醫院接受治療。 ◎ 11月返美，繼續接受最新試驗治療，與病魔勇敢抗鬥。 ◎ 11月捐贈新台幣一百萬元予中國文化大學，成立「紀念張其昀先生獎助音樂出版基金」，專門出版音樂相關圖書與資料，並在1993年3月運用這筆基金出版許勇三教授的《我的音樂道路》。
1992年（69歲）	◎ 1月出版《伴我半世紀的那把琴》。 ◎ 3月30日病逝美國，享年69歲。

鄧昌國論著一覽表

完成年代	書名／篇名	發表／出版	備註
1952年	《中國國樂器》	比利時布魯塞爾皇家音樂院	
1957年	〈一九五七年一月三、四兩日在巴黎舉行國際音樂教學會議內容概況〉	《教育與文化》第15卷第4期	
1957年7月18日	〈國際音樂教育會議技術器材之應用會議——包括唱片、無線電、電視、電影〉	《教育與文化》第134期	
1958年2月15日	〈天才與音樂教育〉	《音樂之友》創刊號	
1958年6月15日	〈介紹青年絃樂器製造家陳新興〉	《音樂之友》第5期	
1958年7月15日	〈可貴的友情——為約翰笙博士而寫〉	《音樂之友》第6期	
1958年9月15日	〈國立音樂研究所成立一週年〉	《音樂之友》第8期	
1958年10月25日	〈中國音樂的歷史與音階〉	國際音樂會議專題演講	
1959年2月5日	〈出席國際音樂會議及考察美國、日本音樂教育紀要〉	《教育與文化》第203期	
1959年2月15日	〈難解的蕭邦裝飾音〉（譯自Jan Holcman原作）	《音樂之友》第13期	
1959年3月13日	〈美國的音樂教育〉	＊台北美國新聞處學術演講 ＊《中國一周》雜誌	
1959年4月1日	〈音樂節感言〉	《音樂之友》第15期	
1959年5月1日	〈近代和聲演進的問題〉	《音樂之友》第16期	
1959年5月	〈我所看到的哥倫比亞製片廠〉		《樂苑隨筆》收錄
1959年6月15日	〈小提琴樂器簡介〉	《音樂之友》第17期	
1959年7月15日	〈練習自己修理木管樂器〉	《音樂之友》第18期	
1959年9月15日	〈我們音樂藝術的前途〉（摘譯自Instrumentalist）	《音樂之友》第20期	

完成年代	書名／篇名	發表／出版	備註
1959年11月30日	〈布隆尼斯拉夫・胡伯曼對小提琴演奏的意見〉	《音樂之友》第22期	
1959年12月15日	〈給學中音提琴的朋友〉	《音樂之友》第23期	
1960年1月15日	〈創作的意識與表演的意識〉（譯自Aaron Copland原作）	《音樂之友》第24期	
1960年3月3日	〈音樂教育〉	《教育與文化》第231期	
1960年3月31日	〈一年來的國立台灣藝術館〉〈一年來的國立音樂研究所〉	《教育與文化》第233期	
1961年4月20日	〈學音樂的青年往哪裡去〉	《功學月刊》第20期	
1961年5月11日	〈一年來的國立台灣藝術館〉〈一年來的國立台灣藝術專科學校〉	《教育與文化》第260期	
1961年10月30日	〈介紹桐朋學園音樂教育〉	《功學月刊》第26期	
1962年4月26日	〈一年來的國立台灣藝術館〉〈一年來的國立台灣藝術專科學校〉	《教育與文化》第284、285期	
1963年3月15日	〈一年來的國立台灣藝術專科學校〉	《教育與文化》第304期	
1967年4月24日	〈憶古都春節〉〈馬思聰投奔自由〉		《樂苑隨筆》收錄
1967年7月22日	〈音樂學校的起源與學制〉		《樂苑隨筆》收錄
1968年1月1日	〈音樂與建築〉	《建築與藝術》	《樂苑隨筆》收錄
1969年6月14日	〈談藝術性的提高〉		《樂苑隨筆》收錄
1969年8月4日	〈真聽音樂〉		《樂苑隨筆》收錄
1969年9月2日	〈樂人名言〉		《樂苑隨筆》收錄
1970年1月12日	〈建築的音響問題〉	台北市建築藝術學會專題演講	《樂苑隨筆》收錄
1970年8月1日	〈音樂廳〉		《樂苑隨筆》收錄

完成年代	書名／篇名	發表／出版	備註
1970年8月4日	〈不能有音樂的淡季〉		《樂苑隨筆》收錄
1970年8月8日	〈動態與靜態的音樂欣賞〉		《樂苑隨筆》收錄
1970年8月18日	〈自尊心的養成〉		《樂苑隨筆》收錄
1970年9月1日	〈徒有其表〉		《樂苑隨筆》收錄
1970年9月7日	〈光說不做〉		《樂苑隨筆》收錄
1970年9月9日	〈宗教音樂的目的〉		《樂苑隨筆》收錄
1970年9月21日	〈一個好榜樣〉		《樂苑隨筆》收錄
1970年10月2日	〈出世 入世〉		《樂苑隨筆》收錄
1970年11月	〈兒童音樂教育〉 〈標題音樂〉		《樂苑隨筆》收錄
1970年12月10日	〈指揮與交響樂團〉		《樂苑隨筆》收錄
1970年12月14日	〈日韓兩國的禮貌語〉 〈我指揮貝多芬第九交響曲〉		《樂苑隨筆》收錄
1970年12月17日	〈貝多芬如果生在台灣〉		《樂苑隨筆》收錄
1970年12月24日	〈耶誕歌曲〉		《樂苑隨筆》收錄
1970年12月30日	〈無病呻吟〉		《樂苑隨筆》收錄
1970年12月	〈害耳的樂音〉		《樂苑隨筆》收錄
1971年1月1日	〈新年的新寄望〉		《樂苑隨筆》收錄
1971年1月20日	〈有效的提倡音樂〉		《樂苑隨筆》收錄
1971年2月25日	〈NHK交響樂團給我們的啟示〉		《樂苑隨筆》收錄
1971年3月12日	〈歐洲明星爵士樂團〉		《樂苑隨筆》收錄
1971年3月17日	〈天才的發掘與培養〉		《樂苑隨筆》收錄

完成年代	書名／篇名	發表／出版	備註
1971年3月20日	〈鈴木鎮一愛的教育〉		《樂苑隨筆》收錄
1971年3月22日	〈把音樂拖出象牙之塔〉		《樂苑隨筆》收錄
1971年4月5日	〈音樂節正視表演藝術〉		《樂苑隨筆》收錄
1971年4月14日	〈藝術的情感與生活的情感〉		《樂苑隨筆》收錄
1971年4月16日	〈悼大師：史特拉汶斯基〉		《樂苑隨筆》收錄
1971年4月17日	〈談國樂器改良〉		《樂苑隨筆》收錄
1971年5月13日	〈婚喪音樂有待改良〉		《樂苑隨筆》收錄
1971年5月21日	〈不可自滿 自我陶醉〉		《樂苑隨筆》收錄
1971年5月25日	〈歌唱中的咬字〉		《樂苑隨筆》收錄
1971年5月28日	〈藝術家的悲劇「不自由」〉		《樂苑隨筆》收錄
1971年5月31日	〈西洋歌劇也要改變了〉		《樂苑隨筆》收錄
1971年6月4日	〈世界音樂新聞拾零〉		《樂苑隨筆》收錄
1971年6月6日	〈我們能有、應有幾個交響樂團〉		《樂苑隨筆》收錄
1971年6月11日	〈錄音技術所能帶給我們的〉		《樂苑隨筆》收錄
1971年6月15日	〈東西表演藝術之獨特性與可通性〉		《樂苑隨筆》收錄
1971年6月25日	〈最佳的棒賽 最差的演奏〉		《樂苑隨筆》收錄
1971年6月30日	〈學校音樂教育失敗的鐵證〉		《樂苑隨筆》收錄
1971年7月7日	〈驪歌聲中的生活音樂〉		《樂苑隨筆》收錄
1971年7月10日	〈音樂抄襲槍手詐欺之怪事〉		《樂苑隨筆》收錄
1971年9月17日	〈急待解決少年專家的前途問題〉		《樂苑隨筆》收錄
1971年10月14日	〈莫斯科的國際音樂會議〉		《樂苑隨筆》收錄

完成年代	書名／篇名	發表／出版	備註
1971年12月15日	〈神曲「彌賽亞」給我的感受〉		《樂苑隨筆》收錄
1971年	〈破除玄奧〉		《樂苑隨筆》收錄
1973年11月	〈大陸批鬥貝多芬與舒伯特〉		《樂苑隨筆》收錄
1974年2月3日	〈巴黎交響樂團取消大陸之行〉		《樂苑隨筆》收錄
1974年2月20日	〈藝術展演的社會教育意義〉		《樂苑隨筆》收錄
1974年4月20日	〈世博與觀光〉		《樂苑隨筆》收錄
1974年	〈世博憶趣之一：笑臉迎人 笑臉送人〉	《中視周刊》	《樂苑隨筆》收錄
1974年	〈世博憶趣之二：席地而臥觀表演〉	《中視周刊》	《樂苑隨筆》收錄
1974年	〈世博憶趣之三：再鞠一躬多一枚〉	《中視周刊》	《樂苑隨筆》收錄
1974年	〈世博憶趣之四：天長日久增枝月〉	《中視周刊》	《樂苑隨筆》收錄
1974年	〈世博憶趣之五：館中攝影風氣盛〉	《中視周刊》	《樂苑隨筆》收錄
1974年	〈世博憶趣之六：強索免費名家畫〉	《中視周刊》	《樂苑隨筆》收錄
1974年	〈世博憶趣之七：駕駛飛船遊世博〉	《中視周刊》	《樂苑隨筆》收錄
1974年	〈世博憶趣之八：強派溜冰摔大跤〉	《中視周刊》	《樂苑隨筆》收錄
1974年	〈世博憶趣之九：酒會罰站何其多 少一餐廳難回禮〉	《中視周刊》	《樂苑隨筆》收錄
1974年	〈世博憶趣之十：寒風惜別煙火高〉	《中視周刊》	《樂苑隨筆》收錄
1974年	〈世博憶趣之十一：華州首府與波音工廠〉	《中視周刊》	《樂苑隨筆》收錄
1974年	〈世博憶趣之十二：賭城〉	《中視周刊》	《樂苑隨筆》收錄
1974年	〈世博憶趣之十三：西部風光〉	《中視周刊》	《樂苑隨筆》收錄
1974年5月4日	〈史波肯世界博覽會開幕與中華民國館〉	《中央月刊》	《樂苑隨筆》收錄

完成年代	書名／篇名	發表／出版	備註
1974年5月11日	〈目前中國國內音樂教育與活動情形〉	亞太音樂會議專題演講	
1974年6月17日	〈紫丁香節及國殤日〉		《樂苑隨筆》收錄
1974年6月17日	〈華州會館開幕之夜〉	《聯合報》副刊	
1974年8月19日	〈守望不相助〉		《樂苑隨筆》收錄
1975年5月2日	〈我對現代年輕人的認識與建議〉	救國團冬令營演講	《樂苑隨筆》收錄
1975年10月	〈建築音響與劇院〉	《華岡藝術學報》第2期	
1975年10月30日	〈談亞太音樂會議〉	海頓圖書館演講	《樂苑隨筆》收錄
1975年11月	〈斬衰三載憶先君〉	《書和人》雜誌	《樂苑隨筆》收錄
1976年5月	〈由照像說起〉		《樂苑隨筆》收錄
1976年5月	〈倫理母愛的真傳〉	《綜合月刊》	
1976年8月	《樂苑隨筆》	華欣文化事業中心出版	
1977年9月1日	〈加強信心邁向成功 ——對當前世局應有的看法〉	《自由青年》 第58卷第3期	
1977年	〈創設「老人村社區」之構想〉		
1977年11月4日	〈談談我國老人問題〉	《國語日報》	
1977年11月18日	〈活潑溫暖的小學生活〉	《自立晚報》	
1977年12月11日	〈大眾傳播與流行音樂（視聽媒介與流行音樂）〉	《大華晚報》	《伴我半世紀的那把琴》收錄
1977年	〈如何計劃我們的民俗村〉		
1977年	〈淺談電視訪問與採訪〉	《廣播與電視》第25期	
1977年	〈我與音樂世界〉	《廣播月刊》	
1977年	〈我也談時裝〉		
1979年	〈一個交響樂團的成長與發展〉	《聯合報》副刊	《伴我半世紀的那把琴》收錄
1979年11月	〈中華民國台灣音樂教育〉	亞太音樂會議專題演講	
1981年1月15日	〈聆司徒興城絃樂演奏有感〉	《民生報》	

完成年代	書名／篇名	發表／出版	備註
1981年2月4日	〈「娛樂大眾」與「欣賞藝術」的區分 ——美國總統雷根對表演藝術的瞭解〉	《民生報》	
1981年5月	〈受教江文也先生拾零〉	《台灣文藝》革新號第19期	
1981年	〈敬懷樂聖貝多芬 ——為貝氏逝世一五四年紀念而作〉		《伴我半世紀的那把琴》收錄
	〈音樂上的音響問題〉 （譯自羅瑞博士〔H. Lowery〕學術演講）	《新思潮》雜誌	《伴我半世紀的那把琴》收錄
	〈傳統音樂在現代音樂創作上的應用〉		《伴我半世紀的那把琴》收錄
1985年	〈伴我半世紀的那把琴〉	《傳記文學》第48卷第4期	《伴我半世紀的那把琴》收錄
1986年	〈傷逝——悼台灣大提琴之父張寬容〉		《伴我半世紀的那把琴》收錄
1987年	〈浴室中的困惑〉	《大同雜誌》	
1987年	〈種族歧視的化解之道〉	《大同雜誌》	
1987年	〈婚姻面面觀〉	《大同雜誌》	
1987年	〈誰在壓迫你？〉	《大同雜誌》	
1987年	〈理性客觀的判斷力〉	《大同雜誌》	
1987年	〈集書偶得〉	《大同雜誌》	《伴我半世紀的那把琴》收錄
1987年3月	《音樂的語言》	大呂出版社出版	
1987年3月	〈蒐集收藏的樂趣〉	《大同雜誌》	
1988年9月10日	〈我的大陸行之一：無法挽回的創傷〉	《世界日報》副刊	
1988年9月17日	〈我的大陸行之二：走過舊居〉	《世界日報》副刊	
1988年9月27日	〈我的大陸行之三：陶醉在懷古的心情中〉	《世界日報》副刊	
1988年10月3日	〈我的大陸行之四：江南遊〉	《世界日報》副刊	

完成年代	書名／篇名	發表／出版	備註
1988年10月19日	〈我的大陸行之五：唐山大地震〉	《世界日報》副刊	
1988年10月26日	〈我的大陸行之六：「淪陷」與「解放」〉	《世界日報》副刊	
1989年2月23日	〈偏向暗處求光明〉	《中央日報》	
1989年7月1日	〈「音樂」應該怎麼辦？ ——當前音樂教育問題探討〉	《音樂與音響》第61期	《伴我半世紀的那把琴》收錄
1989年12月15日	〈那些又活了起來的字跡 ——憶兩位恩師〉	《世界日報》副刊	《伴我半世紀的那把琴》收錄
1990年3月21日	〈洋取燈兒及其他〉	《世界日報》副刊	《伴我半世紀的那把琴》收錄
1990年4月	〈悼鋼琴家楊小佩〉		《伴我半世紀的那把琴》收錄
1991年	〈陳必先與天才出國〉		《伴我半世紀的那把琴》收錄
1991年	〈令人懷念的精技家〉		《伴我半世紀的那把琴》收錄
1991年	〈凝想與禪悟〉	《世界日報》副刊	《伴我半世紀的那把琴》收錄
1991年	〈佛牙與觀音顯靈〉	《明道文藝》	《伴我半世紀的那把琴》收錄
1991年	〈語言的消失與新生〉		《伴我半世紀的那把琴》收錄
1991年	〈環境的實用與美化〉		《伴我半世紀的那把琴》收錄
1991年	〈「安迷失」的思想與生活〉		《伴我半世紀的那把琴》收錄
1991年5月21日	〈姐姐的金婚〉		《伴我半世紀的那把琴》收錄
1991年8月	〈小提琴演奏法指引〉	教學錄影帶共3卷	《伴我半世紀的那把琴》收錄
1992年1月	《伴我半世紀的那把琴》	三民書局出版	

樂壇的時代推手——鄧昌國

陳郁秀（行政院文化建設委員會主任委員）

一頁滄桑的音樂史

一九六五年，我以「資賦優異音樂天才兒童」身份保送出國前，印象中，當時台灣音樂界裡幾乎沒人不知道「鄧昌國」三個字的。他既是留歐的小提琴家，又是指揮家，同時還擔任國立藝專校長，是音樂界裡的風雲人物，尤其當年他和日籍鋼琴家藤田梓如童話般異國聯姻的故事，連小輩的我們都耳熟能詳。

時光過得很快，轉眼鄧先生辭世至今已整整十年，許多過往的華麗故事如今都已成為陳跡，我也從巴黎歸國多年，許多不能預料的人生遭遇讓我意外站上行政的舞台，成為今天中華民國文化部會最高行政首長，這不是當初我所預期的人生，相信也不是鄧先生第一眼看見我時猜想得到的。

我是鄧先生行政影響力下的受惠者。一九五七年鄧先生從巴西奉詔返國，主持音樂事務，他深感國內閉塞的音樂教育環境無法培養出傑出的音樂家，在世界的舞台上與西人一較高下，因此運用職務上的影響力，向教育部爭取開放音樂天才兒童出國留學，教育部一九六○年通過、實施的「資賦優異音樂天才兒童出國辦法」，就是鄧昌國對國內音樂界的重要貢獻。我也在此辦法下得以脫離當時國內貧瘠的音樂教育環境，提前出國留學，把握住學習音樂的最佳年齡，一步步開啟自己人生的契機。

　　與我有同樣經驗的人不在少數，今天舞台上傑出的華人音樂家：陳必先、陳泰成、簡名彥、葉綠娜、林昭亮……等，當年都是此一政策下的受惠者，鄧昌國提出來的遠見打破教育界多年來的鎖國僵局，音樂環境在十年中迅速產生變化，記得我一九七五年學成回國時，台灣已有光仁、福星兩所國小音樂實驗班，後來古亭國小、南門國中、師大附中也相繼成立音樂實驗班，與大學音樂系連成一完整的音樂教育體系網，讓有音樂天份的兒童不怕被體制埋沒，得以各盡所長，鄧昌國先生在此功不可沒。

　　今天學生想在台灣接受好的音樂教育已不再像我們當年那麼困難，到處音樂班林立、各地都有受過高等教育的音樂老師，無形中促成台灣音樂教育的普及化與整體素質的提昇。非但對外留學的管道暢通，每年都有數不清的外國名家來台開設「大師講習班」，科班學生假期出國參加音樂研習營也已成為常態活動，可以說，現在只要對音樂有興趣的學生，都能依自己的天份、條件，獲得適當的教育，實不是鄧先生當年回國時的環境所能比擬的。

鄧先生在音樂行政工作上的傑出貢獻

　　鄧昌國雖然一回國就獲得當局重用，陸續出任國立音樂研究所所長、國立藝術館館長、國立藝專校長、台北市立交響樂團團長等重要職務，看似高官厚爵、榮華富貴，實際上他當時要面對的，是一個沒有人才、沒有基礎的困窘環境。在擔任國立音樂研究所所長、國立藝術館館長的時候，因為經費短絀，兩份單位的刊物都由他親自撰稿、編輯，甚至連插圖和版頭都由他自己畫；擔任國立藝專校長的時候，值逢創校初期，物力維艱，未幾，台灣又逢強颱「葛樂禮」侵襲，藝專整個校舍泡在水裡，教室裡的鋼琴、課桌椅用具，與附近農家

的水牛一起在大水中漂流，損失嚴重，鄧昌國揹著乾糧，冒險涉水到校舍，坐鎮指揮災情，重建校園。他接任台北市立交響樂團之前，該團原本是台北市教師管絃樂團，團員多是業餘把玩樂器的中小學校教師，無所謂專業程度可言，鄧昌國接手後大力整頓，重新甄選團員、募集樂器……。

回顧鄧昌國對台灣樂壇的重要貢獻，可分如下大端：

除了致力建立國內音樂專業環境外，在擔任國立音樂研究所所長期間，他致力推展音樂活動，以自身長才集結國內有志一同的優秀音樂家，共同推展精緻音樂藝術，對熱絡國內演奏風氣有直接的影響。在國立藝專校長任內，他將藝專從篳路藍縷、以啟山林的狀態，帶上井井有條的局面，今天藝專已升格為藝術大學，行政者過去的努力有目共睹。而「市交」則在鄧昌國手中奠下了專業交響樂團的基礎，成為今日國內知名交響樂團，這些都是他足資留給後人憑弔的重要貢獻。

不僅如此，由於鄧昌國在國外多年，有遼闊的國際視野，並精通英、法、西、德、日、葡等六國外語，是當時台灣官方的首席音樂代表，曾多次代表我國出席國外重要音樂會議，對促進國際文化交流極具貢獻。後來接任中國電視公司副總經理期間，策劃播出「音樂世界」、「音樂之窗」、「維也納時間」等多部音樂性節目，顯見他不論居於何種職務，都不忘藉機提昇國內音樂文化的音樂家本色。從一個浪跡天涯的樂手，到廟堂出任重職而迭具成績，透視鄧昌國的人生，彷彿可見到一個幼承庭訓、有憂國憂民情懷的儒家士子身影。

從歷史的角度看鄧昌國在當代台灣音樂界裡的地位

要談鄧昌國在當代音樂史上的評價，須從客觀角度來解讀。像鄧昌國一樣

重要的當代音樂家，在行政工作上可推舉戴粹倫（1912-1981），在教學工作上可以李淑德（1929～）為例。

這兩人和鄧昌國一樣，都是留學歐美的小提琴家，但身份上的不同、路線上的不同，造就出戴、李兩人截然不同的歷史評價。戴粹倫在台的工作一直以行政為重，領導師大音樂系、省立交響樂團，居樂界行政龍頭達二十年。李淑德是音樂家的另一個典型，一九六四年自美學成歸國後，投身小提琴教育工作，不少人拿她在提琴教育上的貢獻與美國小提琴教母桃樂絲·迪蕾相比，因為她的門生幾乎囊括當今舞台上所有著名的台籍小提琴家。

無可諱言，一九四九年國民政府遷移來台後，無論民生、經濟、軍事、文化……，無一不以政治馬首是瞻，各領域領導者皆具有一定程度的忠誠背景，戴、鄧能獲高層拔擢，與他們的家世背景有密切關係。這兩人都是大陸來台的世家子弟，戴粹倫的父親戴逸青（1887-1968）曾擔任政工幹校首任校長，鄧昌國的父親鄧芝園（1885-1972）是前北平師範大學校長，這樣的出身吻合當代執政者用人的原則，致使二人脫穎而出，榮膺時代推手的重責。

鄧昌國具有強烈的時代使命感，例如，他本可不理會一個小女孩需不需要出國留學？但當他看見陳必先的音樂才能，即擔憂她美好的天份將因為得不到適當教育，而在國內升學主義壓力下一年年折損，於是他開始積極促成教育部擬定「資賦優異音樂天才兒童出國辦法」，足見鄧昌國並非蕭規曹隨的守成者，而是個能實際從音樂家角度設想「環境需要什麼」的音樂行政領導人。看待鄧昌國在音樂行政上的貢獻時，須從這角度審視，才更能體會他對當代樂壇的貢獻。

儘管行政工作繁忙，鄧昌國一直沒忘記他小提琴家的本份。他熱愛演出工

作，一回國就成為舞台上眾所矚目的焦點。除了舞台表演外，鄧昌國對提琴教育亦有極高的興致，樂得天下提琴英才而教之，這局面直到李淑德回國後，才變成均分天下的態勢。我記得一九六○年代，台灣的全國性小提琴比賽中，獲獎的學生如不是師從李淑德，就是鄧昌國。但李淑德專心一志培育英才，求仁得仁，數十年的努力，為她贏得「台灣小提琴教母」的雅號。但鄧昌國自接手行政工作後，案牘勞形，無論在藝術修為、藝術教育上，都折損不少風華，此方面的素養並未隨他年齡漸長而有精進，其中優劣得失，恐只有寸心可知吧！

不能迴避的時代宿命

從大環境的發展來看，三、四十年前，音樂、文化都是強人政治中的邊陲議題，鄧昌國能以其出色的國際閱歷獲得執政當局的重視，對向來弱勢的音樂界而言，他的出現，對提昇國內整體音樂水準確實有不可抹滅的貢獻，特別是在治校、帶樂團、促進國際文化交流與促成音樂天才兒童出國等項目，都直接推動了當代台灣樂壇的進步。但從音樂家的角度來看，他的藝術歷練在未臻高峰時即因投身行政職務而中斷，連帶對國內音樂人才培育上也未能完全一展所長，說起來是非常可惜的。

認識鄧昌國的人都知道，他的個性溫文儒雅，雖曾居高位多年，但為人處世仍保持謙沖有禮的態度，很難挑出他人格上的缺點。或許正因為這種個性，不管他喜歡或不喜歡，都無法推拒外來的邀約，事事戮力以赴，久而久之，只能犧牲自己音樂家的本行，奉獻於需要他的時代。每次想到這問題都令我感慨萬千，音樂是音樂家安身立命的根本，但身處於國家價值大過一切個人價值的時代，這或許正是性情優柔的鄧昌國所不能迴避的宿命吧！

星星王子——一個永恆青春的回憶

藤田梓（鋼琴家）

　　不知您可曾看過，法國作家聖艾修伯里（Saint Exupery）有一本小說叫作《小王子》（La Petit Prince）？這本小說也有大人的童話之稱，日語版叫作《星星王子》，這也是我最喜愛的書之一。因為在我小時候，也曾感覺自己是來自另一個星球的。

　　小王子一個人住在小星星上面，很喜歡看日落晚霞，他在他的小星球上，每天看落日四十四次之多，有時也被一朵花——自以為了不起而忌妒心比別人強過一倍的美麗少女之花——所困擾等等……

　　有一天，小王子想看更廣大的世界而翩翩蒞臨我們的地球，他在沙漠上遇到一位迫降的飛機駕駛員，他們成了朋友。小王子畫畫給他看，他告訴朋友他畫的不是帽子，而是巨蟒吞大象。我尤其喜歡小王子與狐狸交朋友的故事。狐狸眼看著小王子來訪的時間即將到來，也會坐立不安，心口卜卜的跳著，沒辦法做任何事，於是看到小王子時，狐狸高興的完全著了慌……。小王子告訴狐狸說：「這就叫做友情」……

　　我也遇到了我的王子，那是三十八年以前的事。我第一次到台灣演奏旅行時，我的王子為我擔任了保證人的任務，由於當時我還是個年輕的單身女子，我媽媽對我建議說，除了經紀人之外，再找一個可靠的人比較安心。

　　我的王子原定到機場接我的，結果，我在機場並沒有看到他的人，他一定是太忙了，或忘記了。我失望得很！

王子因為要參加重要的會議，沒辦法來機場，但是第二天來到我練琴的地方——辜偉甫先生家，他請我去他家參加歡迎我的中午餐會。他的個子很高，有一張非常高尚的臉孔，笑起來便露出酒窩，顯得天真而溫柔，像少年一樣。我們互道午安而握手，王子突然慌張得忘了我叫什麼名字，但他加以掩飾的樣子，我覺得很可愛。午餐時，有許常惠先生、張寬容先生等音樂界的好朋友，他們流利的日語，真把我嚇了一跳，也很高興，感覺到很親切。

　　我在台灣台北的演奏會後，在中南部也有好幾場獨奏會，並深入認識了我的王子。他學識豐富，很幽默，儀表出眾，談吐不俗；年紀輕輕就擔任了國立藝專的校長，看起來卻天真浪漫得彷彿從天際的某一顆星星走下來的王子，所以我給他取了「星星王子」的名字。當時星星王子在中南部有演講，我們就一同旅行，一路非常開心。

　　我回日本大阪後，馬上給我的王子寫了一張美麗的明信片，謝謝他的照顧。王子也馬上給我回信；以後，他繼續給我寫了很多很多的信，這個習慣，他一直沒有改變，直到最後。王子通曉六個國家的語言，法文、西班牙文、英文、德文、葡萄牙文、中文（北平話說得比國語流利！），只有日語不很行，所以信都是用英文寫的。

　　第二次與王子見面時，已經過了六個月，是在日本大阪我的家裡。當時王子前往巴黎參加一個國際音樂會議，返國途中，特別繞道到大阪，與我母親會晤。王子竟然帶來了美麗的絲絨面的訂婚證書向我求婚，母親看到了，大為吃驚，她說要考慮三天。我的心情也很複雜，既希望媽媽答應，又怕媽媽答應，心裡七上八下。

　　王子知道我很喜歡動物，在巴黎的街上到處找，結果買了一隻可愛極了的

布製小白羊，大小剛好可以捧在我的手上，做得委實精緻而令人喜愛，尤其是額頭和毛茸茸的屁股等地方的曲線之俏皮，真讓我服了巴黎人的幽默與美感！沒有一顆喜愛動物的心是做不出這樣的東西來的。

由於小羊太可愛了，我想像著那高䠷的王子，用流暢的法語，跑遍巴黎玩具店的樣子，我更喜歡王子了。這時我就已經下定了決心，所以當母親終於准許我們訂婚時，我好高興。

又過了六個月，我和僅見過兩次面的王子結了婚。婚禮在台北中山北路的聖克里斯多福禮堂舉行，那是一所美麗的教堂，婚禮盛大，數以千計的人來祝福我們，我的母親一直陪著我。

婚後，別離的時間那麼快就到臨，母親必須回日本了，分離讓我傷心不已，時時想念我的母親。

接下來的生活，是難以想像的忙碌，我媽媽回去日本的第二天，我就開始在板橋的國立藝專上課。

我的王子鄧昌國擔任校長，他每天要開會、演講，比我還要忙上好幾倍，而且幾乎每天都要參加大大小小的宴會，陪同外賓、國王、總統、大使、部長、院長等貴賓。

好在我們倆都年輕，不怕忙碌的生活。在家時，我為王子和我的家安排打理得既溫馨又充滿藝術氣氛。第二年，我們的第一個寶寶，在喜悅期待中出世了。又過了兩年，大寶寶三歲時，第二個小天使也來到家中。於是我決定要扮演好四種角色：妻子、母親、老師及鋼琴演奏家。

不過，現實的生活並不是神話。我們不知遭遇了多少困難及考驗。

結婚第二年，來了一個超級大型颱風「葛樂禮」，板橋像是在大海中浮沈

的孤島。藝專的教室淹水，鋼琴泡在水裡，課桌椅、農家的水牛，都浮在水中。但身為校長的昌國，揹著裝有乾糧的大背包，冒著極大危險走過底下盡是滾滾洪水的鐵軌，涉水到學校，與住校的學生共患難。

我在鐵軌的這一頭，目送他漸行漸遠的背影。我從來沒有見過王子的這一面，他不會游泳，但竟毫不遲疑地一步一步邁向前去。我一則以喜，一則以懼，眼淚不停地落下，喜的是見到了為責任而表現出剛毅勇敢的王子，懼的是不知他是否真的一路平安。

演奏生涯還是我們的生活重心。原來王子主持、指揮的中華管絃樂團改為台北市立交響樂團，他擔任團長兼指揮，陳曒初先生擔任副團長，那是在民國五十七年高玉樹先生擔任台北市長的時代。在開封街一段，福星國小的舊木造房子，被改為樂團練習場，也就是市立交響樂團的誕生地。團員大約三十五人左右，每星期兩天的練習時間，都是在下班、下課以後進行。因為大部分團員是音樂老師與學生，所以張寬容、薛耀武等老師便成為樂團最重要的指導團員。

昌國非常認真的訓練團員，所以樂團最重要的演奏水準日益進步。有時候我像媽媽一樣，帶來點心、水果請團員吃，慰勞他們。

交響樂總譜並不容易獲得，所以我去日本，請他們的樂團將總譜捐給我們，然後再由我們的團員手抄下來。在那個影印機不常見的時代，物資貧乏得令人無法想像。但是為了音樂之愛，大家的精神是多麼高昂、多麼豐富。若沒有昌國的獻身努力，台北市立交響樂團也許不會是今天這個樣子。

我和我的王子合作過不少鋼琴協奏曲，包括貝多芬的《第四號協奏曲》、《第五號協奏曲「皇帝」》、拉赫曼尼諾夫的《第二號協奏曲》、克里格的《a小

調協奏曲》、李斯特的《第一號協奏曲》與《匈牙利狂想曲》、蕭邦的《第一號協奏曲》、莫札特的《D大調協奏曲（戴冠曲）》及《A大調協奏曲》、蓋希文的《藍色狂想曲》等名曲。

民國六十一年，新落成的國父紀念館舉行開幕紀念演奏會，也是由他指揮的台北市立交響樂團演出。同時我們也一同歡慶蔣總統及嚴副總統當選連任的就職大典，演奏節目有張化民作曲的《總統萬歲歌》、馬思聰作曲、獨奏的小提琴協奏曲，還有我獨奏的貝多芬《第五號鋼琴協奏曲「皇帝」》及《第三號交響曲「英雄」》。

除了交響樂演奏會、鋼琴演奏會以外，昌國與我常演奏室內樂，小提琴、鋼琴二重奏；加上好友張寬容先生的大提琴，也演奏過為數不少的鋼琴三重奏；有時也邀請薛耀武先生參加雙簧管四重奏等等。

練習時，大家都是那麼地幽默有趣，尤其是我的王子，常表現出人意表的趣事；練習他最熱愛的柴科夫斯基的《鋼琴三重奏》中，當他得意的美麗旋律出現時，他會突然地站起，每每以誇張的姿態，來強調那一段旋律，陶醉在美麗的音樂裡，浪漫性的表情隨之起伏變化，令人為之爆笑。

柴科夫斯基將這首三重奏曲獻給他的好友──莫斯科音樂院的老同事尼可拉·魯賓斯坦，但等他寫完這首曲子，這位偉大的鋼琴家魯賓斯坦已經去世。

柴科夫斯基在譜上寫了：「一個偉大藝術家的回憶」；

我要寫的是：「一個永恆青春的回憶」。

昌國和我常到國外旅行演奏、舉辦獨奏會、二重奏、室內樂演奏會，有時他指揮的交響樂演奏會中，也會由我獨奏協奏曲等等。

生活在藝術文化中，家裡還有兩個小天使般的寶寶等待我們相聚，固然十

分辛苦，但那是多麼幸福而又充實的日子啊！的確是我至今回想中無怨無悔的青春歲月，是我永不褪色的記憶。

現在我的王子已經回到他那原來的小星星，那個可以每天看四十四次落日的地方，他一定是同柔順聽話的花兒過日子的。每一次，我在地球看落日的當兒，同時也正跟我的王子說著最知心的話呢！

寫於1998年

未竟之旅

鄧琳達

　　昌國離開人間已有二個多月了，到現在我還是難以相信他已離開了我，我常常聽到他的聲音，又突然見他走過來！但曉得這都只是幻想時，我哀痛的心又沉到谷底，獨自哭泣。每天生活中接觸到他喜愛的東西或食物，一股莫名的悲戚就傳遍全身，不覺又痛哭流涕；尤其夜闌人靜睡不著時，更加難過難耐。

　　記得今年二月二十七日，是我們結婚第九週年紀念。但是我哪有心情慶祝？他在床上肚痛得那麼可憐，每二、三小時就得吃些醫生給的止痛藥，每一、二小時我就餵他吃些東西，等他平靜時，我就陪他聊聊天。這天，他特別對我說：「看樣子我們不能去環遊世界了。」我只有安慰他說，沒關係，在家裡也是一樣的。因為一年前他答應我，待我們結婚十週年紀念日時，要去環遊世界八十天作為慶賀。我們曾經計劃過許多美麗的未來。唉，可惜天不作美！

　　讓我回憶我們最初的認識吧！那是十多年前的事了。他在台北，我在美國獨立生活已將近二十年，起初經由朋友介紹，我們開始通信交朋友。兩年後，我們決心攜手走向白頭偕老之路，並在洛杉磯以最簡單的方式結婚。沒有對外公開的原因是，他是教育家，離婚、再婚的事，怕損及他的聲望。但是，老師也是人啊！我倆都是已進入老年的人了，有緣相知也是神的安排與賜恩，怎能不珍惜晚來的福呢？就此我們滿懷著希望，攜手走向新生活，並欲同心合力走完人生的餘年。就這樣，我們渡過了九年幸福快樂的日子。

　　他欣賞我的不善交際、不多言語，愛待在家裡燒菜為樂的內向個性。我欣

賞他的直爽、坦白、熱情，言談舉止溫文而瀟灑，還有那博學與廣聞，有幽默感，卻又難得的不脫童稚的頑皮、活潑的個性。和他相處，無形中自會感染到他的歡躍，時常惹得我捧腹大笑。他又是那麼體貼、周到、關懷、勤勞，時常幫我家事的忙，雖稱不上是十全十美的丈夫，但在我眼中，也相去不遠了。

在加州定居後的日常生活中，與親朋相聚，品嚐美食，並開懷暢談，是我們婚後的一大樂趣。我倆都喜愛美的一切，因此合作佈置，使室內舒適美觀，並整理院子，使花園永遠是綠油油的，讓人眼望而愉悅。種花賞花也是人生一大樂趣！閒暇時，我們一齊散步，每天讀書看報，是固定的習慣；也看看電視，聽聽音樂，生活很忙碌，但卻充實快慰。

我認為昌國是位了不起的人。過去在台灣，他曾經做過種種高職位的工作，但他還是那麼謙虛、和善，沒有大人物的架子。人生是很奇妙的，一個人一生總是起伏不定的，有高潮、有低潮，有得意、有失意，有浮的時候、也有沉的時候，這得看你怎樣去看待人生，面對人生。如果我們視之為當然，一切就會心平氣和，心安理得了。

一年多以前，我們決定搬來「尤金」這小城定居、養老，計劃完全退休。這裡的環境幽美，空氣新鮮，是絕佳的養老處所。從此，他有更多的時間寫寫文章，練習毛筆字，整修花園，盡情享受田園之樂，並隨時都可以去旅行。他早已計劃要去台灣、大陸，待旅遊回來之後，又想去做義工，服務人群，這是多麼有意義的人生啊！我們計劃著、興奮著，好開心，未料天不從人願。

有句格言說：「不能把自己奉獻給人們，永遠不會曉得什麼是愛。」他的一生是愛人，也為眾人所愛，他真是度過了豐富的一生。

寫於1992年

永恆的懷想

懷念樂友昌國兄　許常惠（作曲家／前國策顧問）

　　那是一九六〇年，年輕美麗的日本鋼琴家藤田梓，應台北遠東音樂社的邀請，首次來台灣舉行演奏會，她超群的彈奏技巧給台北愛樂聽眾留下深刻的印象。也是那次音樂會她停留在台北期間，有一次鄧昌國先生邀請張寬容先生和我到家裡吃飯，我們才發現這一次聚餐主客是藤田梓小姐。然後一九六一年他們倆結婚，一時轟動了台日音樂界。此後大約有十年，我們（昌國、藤田、寬容和我）常在一起討論、演奏、旅行……，彼此成了好友。「製樂小集」、「新樂初奏」、「台北樂會」等音樂會的發起；我的作品《賦格三章》、《小提琴奏鳴曲》、《鄉愁三調》等在國內首演，以及在大阪、香港的演奏，都與這三位好友有關。想起鄧昌國先生，他也是我的恩人。在一九六四那年代，我在台北的工作正陷入失意，甚至走投無路的時候，是他把我留在台灣藝專，讓我繼續教理論作曲，改變了我後來的人生。

仰止憶清芬　陳澄雄（指揮家）

　　昌國先生涵修深湛，傾注藝術未曾輟息，一九五七年應邀回國，即投身藝術的播種與耕耘。舉凡音樂、藝術，乃至教育各域，無不受其惠澤。先師識歷，學養豐涵，但持事平易，胸懷遠闊。尤其以「拓荒者」之精神與表率，致力基層之耘植，令人欽崇。先師執著藝術，更懷著敦恤，恆以藝術造福社會之志，培植藝術人才，協助各階層的成長，如藝術團體的扶植、音樂公益的推

181

動，皆有其傾忱以赴之心血。一九六八年秋，創立「台北市立交響樂團」，更見其提昇社會之前瞻與遠矚。余求學國立藝專期間，蒙先師提攜，術業之勖勵、生活之恤察，及至吾人日後踵履藝術工作，莫不點滴存懷。

憶鄧昌國校長　馬水龍 （作曲家／亞洲作曲家聯盟中華民國總會理事長）

剛開始接觸鄧校長親切的一面，是在藝專四年級時，我獲得當時他與其夫人策劃，由國際婦女會主辦的文藝創作比賽第三屆作曲獎項，他注意到了我。從此，他賞識我、鼓勵我，也展開往後三十年對我亦師亦友的情誼。

我畢業後在基隆任教多年，六十一年出國深造，六十四年五月我從德國留學歸來去看他，他勸我留在台北，並向當時東吳大學校長端木愷先生極力推薦我，於是我在東吳音樂系度過了回國後充實快樂而創作頗豐的數年。之後，我們雖然各自忙著自己的工作，但彼此的聯繫卻從未中斷，即使他後來去了美國，只要有機會，我們定要見見面。

七十六年，他在舊金山戴維斯音樂廳指揮舊金山室內交響樂團，演出國人作品，我的《玩燈》是其中的一曲；七十七年，他應大陸中央交響樂團邀請，我的《梆笛協奏曲》是由他正式帶往北京，親自指揮演出。這兩次的海外音樂會都獲得熱烈迴響與極高評價。八十年秋，我接任藝術學院院長職務時，他說一則以喜一則以憂，不知該不該向我道賀，喜的是藝術學院幸得其人，藝術教育之推廣改進能夠大力展開；但憂的是怕行政工作佔掉我太多時間，他說：「培養一個行政人員，三五年即可，但培養一個藝術家卻不容易呀！」他希望行政工作不要磨滅了我的創作力，要我「適可而止」，給自己一個年限。他的語重心長，使我更加感念他的疼惜，他的話我也時刻銘記在心。

感念知音昌國兄　莊本立（民族音樂學者／前文化大學副校長、國樂系系主任）

　　我之所以稱鄧教授爲知音者，因他非常了解我對中國音律及古樂之研究，暨國樂器之後製與創新，他也贊同我對國樂教育之提倡。所以當他任國立音樂研究所所長時，聘我爲研究員，負責中國音樂之研究；當文大早期的中國文化研究所成立時，他推薦我任音樂教授，爲碩士班及博士班的學生授課；當故宮博物院前蔣復璁院長詢問，何人可做祭孔禮樂與佾舞之改進時，他立即推薦筆者擬方案從事改革。在我任文大副校長及華岡藝校校長時，則鼎力支持，開懷暢談。如此知心之人士，世上能有幾位？何處去尋？何處去覓呢？

　　鄧教授去世不久，我在辦公室接到一封美國來的信，得悉是由執行鄧教授遺囑的律師所寫，謂鄧教授的古琴，遵照遺囑將贈與中國文化大學國樂組保存，請派人赴美攜回。這突來的訊息，使我感動得嚎啕大哭，難以自制，助教們大爲震驚，不知發生了什麼事情，我除告知一切外，並函覆託人赴美攜回，珍藏於國樂系的民族樂器陳列館中，永作紀念。

183

國家圖書館出版品預行編目資料

鄧昌國：士子心音樂情 / 盧佳慧 撰文. -- 初版.
-- 宜蘭五結鄉：傳藝中心, 2002[民91]
面； 公分. --（台灣音樂館.資深音樂家叢書）
ISBN 957-01-3097-0（平裝）
1.鄧昌國 — 傳記
2.音樂家 — 台灣 — 傳記

910.9886 91023729

台灣音樂館 資深音樂家叢書

鄧昌國——士子心音樂情

指導：行政院文化建設委員會
著作權人：國立傳統藝術中心
發行人：柯基良
　　　地址：宜蘭縣五結鄉濱海路新水段301號
　　　電話：（03）960-5230・（02）3343-2251
　　　網址：www.ncfta.gov.tw
　　　傳真：（02）3343-2259
顧問：申學庸、金慶雲、馬水龍、莊展信
計畫主持人：林馨琴
主編：趙琴
撰文：盧佳慧
執行編輯：心岱、郭玢玢、陳怡君
美術設計：小雨工作室
美術編輯：林麗貞、林幼娟
出版：時報文化出版企業股份有限公司
　　　臺北市108和平西路三段240號4F
　　　發行專線：（02）2306-6842
　　　讀者免費服務專線：0800-231-705
　　　郵撥：0103854~0時報出版公司
　　　信箱：臺北郵政七九～九九信箱
　　　時報悅讀網：http:// www.readingtimes.com.tw
　　　電子郵件信箱：ctliving@readingtimes.com.tw
製版：瑞豐實業股份有限公司
印刷：詠豐彩色印刷股份有限公司
初版一刷：二〇〇二年十二月二十日
定價：600元

◎本書圖片除註明拍攝者外，皆由盧佳慧、藤田梓、鄧昌黎、鄧琳達、李純仁提供。